실크스크린
홈 – 클래스

집에서 차근차근 배우는 실크스크린 A to Z

실크스크린 홈 클래스

—

2021년 5월 20일 1판 1쇄 인쇄
2021년 5월 25일 1판 1쇄 발행

—

지은이 김민지(샌드위치페이퍼)
펴낸이 이상훈
펴낸곳 책밥
주소 03986 서울시 마포구 동교로23길 116 3층
전화 번호 02-582-6707
팩스 번호 02-335-6702
홈페이지 www.bookisbab.co.kr
등록 2007.1.31. 제313-2007-126호

—

기획·진행 한혜인
디자인 디자인허브

ISBN 979-11-90641-48-7 (13650)
정가 20,000원

—

책밥은 (주)오렌지페이퍼의 출판 브랜드입니다.

집에서 차근차근 배우는 실크스크린 A to Z 김민지 (샌드위치페이퍼) 지음

실크스크린
홈 – 클래스

책밥

'시작이 반이다'라는 말이 참 와닿는 요즘입니다. 시국이 시국인지라 어떤 일이든 새롭게 시작하는 것 자체가 예전보다 큰 부담으로 다가오는 것 같아요. 몇 년 전, 저는 직접 인쇄를 해보고 싶다는 막연한 생각에 굉장히 가벼운 마음으로 실크스크린을 시작했어요. 관련 지식도 없이 무작정 재료를 사서 직접 그린 도안을 잉크로 찍어냈는데 어찌 어찌 완성된 작품이 그렇게나 자랑스럽더라고요. 뿌듯해하며 좋아했던 제 모습이 아직도 생생합니다. 당시에는 책은 물론 블로그나 유튜브에도 실크스크린에 대한 상세한 자료가 별로 없어서 일주일 내내, 하루 종일 실패만 반복했답니다. 수십 번의 실패에도 또다시 시도할 수 있는 토대가 되어준 건 '가볍게 시작한 마음'이었던 것 같아요. 그렇게 시행착오를 겪으면서, 또 즐기면서 체득한 방법들이 여전히 큰 도움이 되고 있답니다. 이 페이지를 읽어 내려가는 독자님이라면 아마 실크스크린에 호기심이 생겼지만 많이 알려지지 않은 취미라 시작을 망설이고 있지 않을까 싶습니다. 부담감을 내려 놓고 편하게 즐길 수 있도록 제 경험을 밑거름 삼아 차근차근 알려 드릴게요. '시작이 반이다'라는 마음으로 가벼이 도전해보세요.

처음 실크스크린을 접했을 때 가장 어렵고 힘들었던 부분은 감광액, 감광기처럼 평소에 접하기 어려운 재료와 도구의 사용법과 정확한 감광 시간을 알 수 없다는 점이었어요. 지금까지 혼자서 이런저런 시도를 하면서 힘들었던 부분들을 떠올리며 가능한 상세한 정보들을 모아 이 책에 담았습니다. 과정 사이사이에 쓰여 있는 작은 팁을 참고하면 훨씬 수월하게 이해할 수 있을 거예요.

실크스크린은 얼핏 과정이 복잡해 보이지만 기본 원리를 이해하고 재료의 사용법만 제대로 익히면 얼마든지 다양한 작품으로 응용할 수 있는 매력적인 인쇄 기법이랍니다. 여러 번 반복 인쇄할 수 있다는 것도 큰 장점이에요. 많은 장점이 있지만 그중 제일은 내 손으로 직접 결과물까지 만들 수 있는 것이라고 생각합니다. 언젠가 '수공예는 스스로 살아갈 힘을 길러준다'는 말을 들은 적이 있어요. 수공예에 국한된 말은 아니겠지만, 내 손으로 직접 무언가를 만든다는 건 온전히 내 힘으로 살아갈 수 있는 용기를 준다는 의미겠지요.

본격적으로 책을 펼치기 전 실크스크린은 집에서 혼자 하기 어렵다는 생각을 내려 두세요. 그리고 이 책과 함께 하나씩 차근차근 따라 해 보길 바랍니다. 가벼운 마음으로 직접 부딪히다 보면 금세 실력이 쌓이고 분명 큰 즐거움을 느낄 수 있을 거예요. 나아가 막연하게 어렵다고만 생각했던 일에 한 발짝 다가가는 힘을 얻게 된다면 더할 나위 없이 큰 기쁨이 될 것 같습니다.

_김민지(샌드위치페이퍼) 드림

contents

chapter 2

실전! 작품 만들기
application

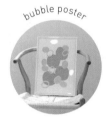
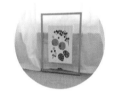
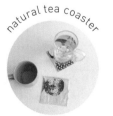
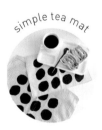

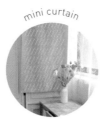
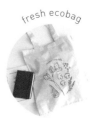
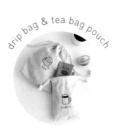

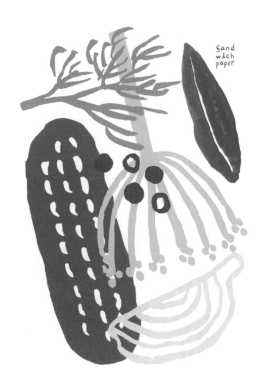

Sand
wich
paper

◉ 실크스크린의 정의

실크스크린은 판화의 한 가지 기법이에요. 판화는 나무, 금속, 돌 등의 면에 그림을 그린 후 그대로 조각을 내거나 구멍을 뚫고 잉크 등을 묻혀 종이나 천에 찍어내는 것을 말해요. 실크스크린은 망사가 매어진 프레임에 도안을 노광(감광 재료에 빛을 비추는 일)시킨 후 도안 부분에 구멍이 생기게 해 잉크를 투과시키는 기법이며 공판화에 속합니다. 볼록판화, 오목판화, 평판화 등 다양한 판화 기법 중 구멍을 뚫어 찍는 방식의 공판화는 비교적 과정이 쉬워 여러 분야에서 다양하게 쓰이고 있어요.

예전에는 실크를 사용해서 프레임을 만들었기 때문에 실크스크린이라는 이름이 붙여졌다고 해요. 그러나 최근에는 테트론 망사, 나일론 등 튼튼하고 저렴한 대체 재료를 주로 사용하고 있습니다. 망사 이외에도 간편하게 사용할 수 있는 재료들이 개발되고 있어서 다양한 방법으로 실크스크린을 시도해 볼 수 있게 되었어요.

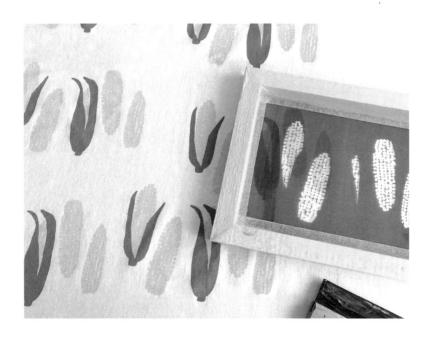

◉ 실크스크린의 원리

실크스크린의 과정은 크게 도안 만들기, 감광하여 프레임에 도안 옮기기, 탈막하기, 잉크 찍어 작품 완성하기로 나눌 수 있습니다. 좀 더 자세한 과정과 원리를 한눈에 알 수 있게 설명해 드릴게요.

도안 준비

① 자신이 원하는 도안을 흑백으로 출력해 준비합니다.

감광하기

② 감광기에 도안 > 감광액을 바른 프레임을 올린 후 빛을 쬐어줍니다. 감광은 오븐에 반죽을 넣고 빵을 굽듯이 정해진 시간 동안 빛에 노출해 감광액을 굳히는 작업입니다. 도안의 검은색 부분에 묻어 있는 감광액은 빛과 반응하지 못해 굳지 않고(검은색이 빛을 흡수), 도안 외 나머지 부분에 묻어 있는 감광액은 빛에 반응해 굳게 됩니다.

탈막하기

③ 이후 프레임을 물에 씻어내면 도안 부분의 굳지 않은 감광액만 씻겨 내려갑니다(탈막). 즉, 도안 부분만 망사의 구멍이 살아 있고 그 외의 부분은 감광액이 빛과 반응해 굳어 구멍이 막힌 상태인 거죠.

잉크 찍기

④ 이렇게 도안이 감광된 프레임이 완성되었다면 프레임 한쪽에 잉크를 덜어 원단이나 종이에 대고 밀어줍니다.

작품 완성

⑤ 도안을 따라 잉크가 통과하면서 원단이나 종이에 이미지가 입혀집니다. 이러한 원리를 이용해 다양한 도안으로 나만의 프레임을 만들어 작품을 만들 수 있습니다.

chapter 1._____

기본 익히기

basics

일러두기

이 책은 크게 '기본 익히기' 파트와 '실전! 작품 만들기' 파트로 구분되어 있습니다. 실크스크린은 그대로 작품을 따라 만드는 것보다 원리를 제대로 익히는 것이 실력을 쌓는데 훨씬 도움이 되기 때문에 먼저 기초를 탄탄히 다진 후 본격적으로 작품 만드는 법을 알려 드릴게요.

실크스크린의 원리를 짚어주기 위해 감광기를 기본 감광 도구로 사용했어요. 감광기 없이 실크스크린을 시도해 볼 수 있도록 다양한 감광기 대체법도 정리해두었습니다. 기본 익히기 파트를 꼼꼼히 살펴본 후 본인에게 맞는 재료와 도구를 세팅하면 '실전! 작품 만들기' 파트는 쉽게 따라 할 수 있을 거예요.

재료와 도구 준비하기

실크스크린은 처음에 준비해야 할 재료와 도구가 많아 선뜻 시작하기 망설여질 수 있지만 기본 재료들을 갖춰두면 무궁무진한 작품을 만들 수 있어요. 꼭 갖춰야 할 것들과 추가로 구비해두면 좋은 것들을 나눠서 소개해 드릴게요.

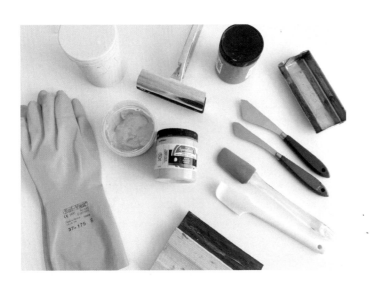

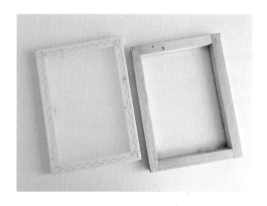

프레임 직사각 형태의 프레임으로 가장자리에 망사를 매어 사용합니다. 주로 나무와 알루미늄 재질 두 가지를 사용하며 가정에서 사용할 때는 나무 재질의 프레임 사용을 추천합니다.

망사(메시, 샤) '망사', '메시', '샤'라고 불리는 얇고 부드러운 나일론 원단으로 프레임의 가장자리에 고정시켜 사용합니다. 종류를 숫자로 구분하는데 숫자가 작을수록 망사의 구멍이 널찍하고, 숫자가 커질수록 망사의 구멍이 촘촘합니다(37쪽 망사 고르기 참고).

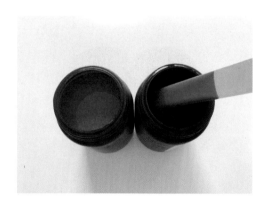

감광액 망사를 매어준 프레임에 감광액을 펴 바르고 빛을 쬐어주면 감광액이 굳으면서 망사의 구멍이 막힌답니다. 찍고자 하는 도안 외의 부분을 감광액으로 막아주는 것이죠. 감광액을 처음 구매할 경우 유제와 감광제(가루 또는 액체 타입)를 잘 섞어서 사용해야 해요. 감광액은 제품에 따라 유제와 감광제를 섞는 방법이 다르니 구매처에서 꼼꼼하게 확인 후 사용하세요.

바스켓 감광액을 망사에 펴 바를 때는 바스켓에 담아 사용합니다. 본인이 작업하기 편한 크기의 바스켓을 찾는 것이 감광액을 깔끔하고 고르게 바르는데 큰 도움이 됩니다.

사용하는 감광기의 성능을 파악하여 감광이 잘 되는 시간을 찾아주는 것이 아주 중요합니다(49쪽 참고). 감광기는 가격대가 조금 비싼 편이라 실크스크린을 시작할 때 가장 구비하기 힘든 도구일 수 있습니다. 취미로 실크스크린을 처음 접한다면, 65쪽을 참고해 감광기 없이 작업해 보는 것도 추천해요. 감광 작업을 거치지 않는 특수 용액으로 도안을 만들 수도 있고(드로잉 플루이드, 스크린 필러 사용), 감광기의 원리처럼 일정한 빛을 쬐어주는 다른 도구(라이트박스, 스탠드 조명, 햇빛)로 감광을 해주어도 됩니다. 조금 더 깊이 있게 실크스크린을 즐기고 싶다면 그때 감광기를 구비해도 좋습니다. 감광기를 갖추면 작업 시간이 훨씬 줄어들고, 섬세한 도안을 활용할 수 있으며, 작품 퀄리티를 높일 수 있습니다.

감광기　감광액을 고르게 바른 프레임에 일정한 빛을 쬐어 감광액을 굳히는 도구입니다. 업체에서 사용하는 대형 감광기, 가정에서 사용하는 간이 감광기 등 다양한 형태가 있어요. 브랜드별로 감광기에 내재되어 있는 조명의 종류, 개수가 다르기에 본인이

종이테이프　잉크를 망사에 바르기 전 프레임의 가장자리를 테이프로 감싸줍니다. 너비가 5~6cm 정도의 테이프가 좋으며 수세한 후 통풍이 잘 되도록 비닐로 된 박스테이프보다는 종이테이프를 사용하는 것이 좋습니다. 박스테이프를 사용하면 장마철 프레임에 곰팡이가 생기기 쉬워서 관리가 힘들어요.

잉크　수성 잉크, 졸 잉크, 유성 잉크 중 용도에 맞는 잉크를 선택하세요. 주로 가정에서는 냄새가 거의 안 나고 물로 세척이 가능한 수성 잉크를 사용합니다. 졸 잉크는 열을 가해야 굳어 대량 작업을 하는 곳에서 사용하고, 유성 잉크는 중화제 등 화학 약품을 함께 써야 하고 냄새가 강하므로 시설이 갖추어진 업체에서 사용합니다. 이 책에서는 스피드볼 사의 아크릴 잉크와 패브릭 잉크를 사용했습니다.

중질, 경질 3가지로 나누어요. 연질은 부드럽고 경질은 탄탄한 재질이지요. 용도를 좀 더 상세하게 설명하면 가장 부드러운 연질은 수성 잉크나 면을 채워야 하는, 즉 비교적 잉크를 많이 내려야 할 때 사용하고, 중질은 다양한 잉크나 도안에 두루두루 사용하기 좋습니다. 경질은 비교적 강한 힘으로 잉크가 밀려나기 때문에 잉크가 적게 투과되어야 하는 섬세한 작업을 할 때 사용합니다. 스퀴지는 너비가 다양하기 때문에 사용하는 프레임의 내경을 파악한 후 잘 맞는 것으로 선택하세요.

스퀴지 스퀴지는 프레임에 매어준 망사의 구멍으로 잉크가 투과되도록 밀어내는 도구입니다. 손잡이는 보통 나무나 알루미늄으로 되어있고 밀대(날) 부분은 폴리우레탄 소재로 탄성이 있어요. 밀대 부분을 스퀴지 블레이드라고 하며 탄성과 강도에 따라 연질,

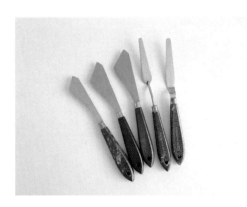

잉크 나이프 잉크를 덜어 쓸 때 사용합니다. 긴 형태보다는 납작하고 넓은 형태가 좋습니다. 사용하지 않는 식기류를 활용해도 무방합니다.

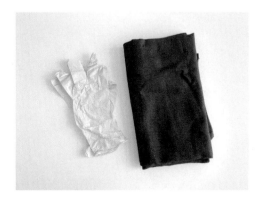

니트릴 장갑과 앞치마 감광제가 손이나 옷에 묻을 경우 노랗게 물들기 때문에 손을 보호하는 장갑과 작업용 앞치마를 꼭 착용해 주세요.

흑백 프린트기와 트레이싱지 도안은 검은색 마카로 직접 그려서 사용할 수도 있지만 디지털 드로잉을 통해 만든 도안은 프린트기로 출력하는 과정이 필요합니다. 마카로 그린 손그림 도안에 수정이 필요할 때는 스캔 후 포토샵을 활용해 리터치합니다. 또한 출력 시 반투명한 트레이싱지나 투명한 OHP 필름지를 사용해 흑백으로만 인쇄합니다. 감광기로 빛을 쬐었을 때 빛이 투과할 수 있도록 반투명 또는 투명 용지를 사용하는 것입니다.

스펀지 잉크가 묻은 도구를 세척하거나 감광액을 수세해 탈막시킬 때 프레임을 문지르는 용도로 사용합니다. 작은 크기로 잘라서 사용하세요.

원단 또는 종이 작품을 찍을 원단이나 종이를 준비합니다. 무지 에코백이나 파우치, 티셔츠 등에 찍어도 좋습니다. 연습용 종이에 먼저 테스트한 후 원단이나 종이에 찍는 것을 추천합니다.

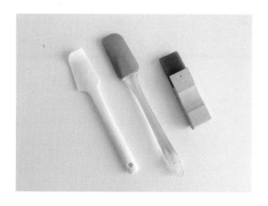

실리콘 주걱 또는 스크래퍼 여러 가지 유제를 덜고, 섞고, 닦아낼 때 사용합니다. 섬세한 도안을 찍어낼 때 사진 가장 우측의 유제용 스크래퍼를 스퀴지 대신 사용하기도 합니다.

잉크 공병 시중에 판매되는 조색된 잉크 외에 원하는 색을 직접 만들어서 사용할 수도 있습니다. 이때 조색한 잉크를 보관할 공병이 있으면 편리합니다.

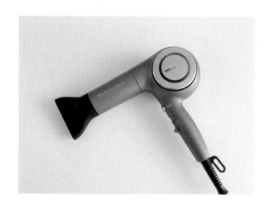

드라이기 또는 히팅건 여러 가지 색의 잉크를 사용해 인쇄하거나 큰 원단에 패턴을 인쇄할 때는 중간중간 드라이기나 히팅건으로 이전에 찍었던 잉크를 말려줘야 합니다. 반복 작업, 빠른 작업이 필요할 때 유용한 도구입니다. 히팅건은 전문가용 열풍기로 공예나 공업을 할 때 많이 쓰이는데 가격대가 낮은 편이지만 드라이기가 있다면 굳이 갖추지 않아도 됩니다.

리타더 베이스 (지연제) 잉크가 너무 빨리 마르면 작업 중간에 망사가 막히거나 인쇄가 제대로 되지 않아요. 잉크에 리타더 베이스를 약간 섞으면 잉크가 마르는 속도를 늦춰줍니다. 보관 중에 잉크가 굳어 점도가 높아졌을 때 사용해도 좋습니다. 잉크와 잘 섞은 후 1시간 정도 후에 사용하세요.

타카　프레임에 망사를 고정시킬 때 사용하는 도구로 심을 넣어 종이 등을 엮는 스테이플러와 원리가 비슷합니다. 망사가 매어진 프레임을 구입할 경우 타카는 구비하지 않아도 됩니다. 초보자라면 타가로 망사를 매다 손을 다칠 수도 있으니 망사가 매어진 프레임 구입을 추천해요.

분무기　망사를 프레임에 매기 전 분무기로 물을 뿌려 충분히 적셔주세요. 빳빳한 망사를 부드럽게 풀어주는 과정을 거친 젖은 상태의 망사가 훨씬 잘 늘어나요. 마른 상태의 망사를 세게 당기면 찢어질 수도 있기에 축축하게 적셔줍니다.

망사 집게　프레임에 망사를 고정시킬 때 망사를 잡아 당기는 도구입니다.

프린트 고정기　반복적인 인쇄 작업을 할 때 프레임이 움직이지 않도록 고정하는 도구입니다. 큰 나무판자나 책상에 나사로 고정해 사용합니다. 고정기 대신 테이프로 임시 고정해도 괜찮지만, 고정기를 사용하면 좀 더 편리합니다.

탈막액　더 이상 사용하지 않는 프레임에 묻어 있는 감광액을 탈막액으로 닦아내면 추후 프레임을 재사용할 수 있습니다 (탈막하기 63쪽 참고).

드로잉 플루이드, 스크린 필러　감광기 없이 실크 스크린을 해보고 싶다면 드로잉 플루이드와 스크린 필러를 이용하면 됩니다. 대부분의 과정은 비슷하나 도안을 프레임에 옮길 때 빛을 쬐어주는 것이 아닌 붓에 드로잉 플루이드를 묻혀 직접 망사에 그림을 그리는 것이 특징입니다. 이후 스크린 필러를 전체 프레임에 펴 발라 굳히고 수세하면 드로잉 플루이드로 그린 도안 부분만 탈막됩니다 (67쪽 참고).

Tip ●●●　　**재료 구입처**

- **크로마 크래프트** : 실크스크린 필수 재료들을 비교적 저렴한 가격에 구입할 수 있는 온라인 몰. 잉크의 종류도 다양한 편입니다.
- **CMYK PLUS** : 실크스크린 재료만 전문으로 다루는 온라인 몰. 프레임과 망사, 스퀴지의 종류가 매우 다양하게 구비되어 있습니다.
- **호미화방** : 미술 도구 전문 브랜드로 온라인 몰, 오프라인 매장이 모두 있습니다. 다양한 재료를 판매하지는 않지만 여러 색상의 실스스크린 잉크를 구입할 수 있으며, 자체적으로 만든 감광기를 시판 감광기보다 저렴한 가격에 판매합니다.
- **아비드(스마트 스토어)** : 다양한 도구는 물론 감광기, 엽서용·포스터용 무지 종이 등을 구입할 수 있습니다.

step 2

도안 만들기

실크스크린을 통해 찍어내고 싶은 도안은 사진으로 만들 수도, 손그림이
나 디지털 드로잉을 통해 만들 수도 있어요. 도안이 복잡하면 깔끔하게 표
현하기가 어려우므로 단순한 도안부터 차근차근 작업해보세요.

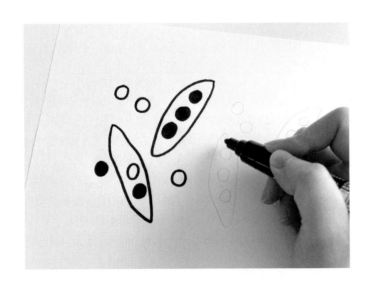

○ 사진으로 도안 만들기 ○

사진을 포토샵을 통해 '망점화(점으로 표현)'하면 실크스크린 프린팅을 할 수 있어요. 이미지를
포토샵에 불러와 RGB(화면용 색상 모드)에서 CMYK(인쇄용 색상 모드)로 바꾸고 망점화하여, 총
4개의 도안으로 출력하는 전 과정을 차근차근 알려드릴게요. 4개의 프레임으로 출력하는 이유
는 27쪽의 Tip을 참고해 주세요. 어도비 2021 버전 사용

01. 사진을 포토샵에서 [파일 > 열기]로 불러옵니다.

02. 인쇄할 예정이니 색상 모드를 RGB에서 CMYK로 변경합니다. 상단 메뉴 바의 [이미지 > 모드> CMYK
색상]을 체크하면 됩니다.

03. 상단 메뉴 바의 [이미지 > 이미지 크기]를 눌러 A4 사이즈(297×210mm)보다 작게 조정합니다. 큰 사이즈의 도안이 필요할 경우 인쇄할 작품 크기를 먼저 파악한 후 이미지 크기를 조정해 주세요.

04. 우측의 레이어 창 옆쪽에 있는 [채널] 창을 눌러주세요. 채널 창이 없는 경우 상단 메뉴 바에서 [창 > 채널]을 눌러주세요.

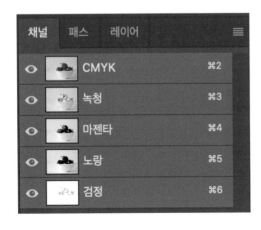

05. 사진과 같이 위에서부터 CMYK, 녹청, 마젠타, 노랑, 검정 순으로 각 색상이 분리되어 있습니다. 1도씩 레이어를 활성화할 경우 흑백으로 보이지만 2도 혹은 3도씩 레이어를 활성화할 경우 각 채널이 합쳐진 색상으로 보입니다. 4가지 색상이 합쳐진 이미지가 가장 위에 있는 CMYK 입니다.

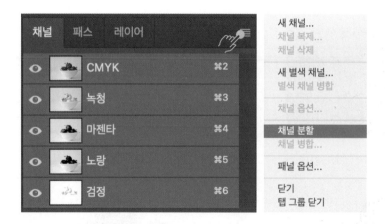

06. 채널 창 오른쪽 위의 가로선 4줄 아이콘(▤)을 누르면 옵션 창이 뜹니다. [옵션 > 채널 분할]을 눌러주세요. 채널 분할이 활성화되지 않는 경우 레이어가 잠금 상태를 확인해 주세요. 레이어 잠금 해제되어 있는 경우 채널 분할이 활성화되지 않습니다. 채널 분할이 되면 각 색상별로 이미지가 나눠지면서 파일이 4가지 창으로 분리되어 열립니다.

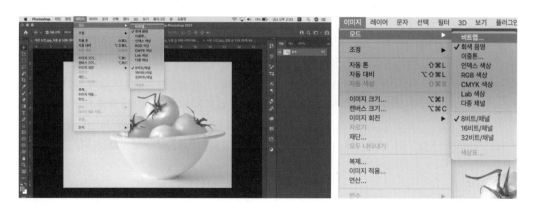

07. 상단 메뉴 바의 [이미지 > 모드 > 비트맵]을 눌러 각 이미지를 망점화합니다.

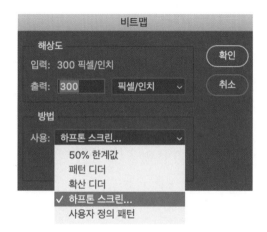

08. 해상도 출력값(Resolution)은 원본 그대로 두고, 방법(Method)은 하프톤 스크린으로 선택해 확인 버튼을 누릅니다.

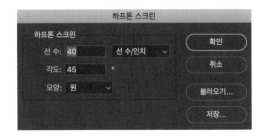

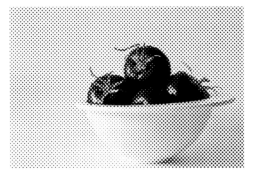

▲ 선 수(프리퀀시 값) 10

▲ 선 수(프리퀀시 값) 100

09. 확인 버튼을 누르면 '하프톤 스크린' 창이 뜹니다. 선 수(Frequency)에 망점의 촘촘한 정도를 입력해 주어야 합니다. 숫자가 작을수록 망점은 크고 널찍하며 숫자가 클수록 망점이 촘촘합니다. 즉 프리퀀시 값은 망점의 수라고 생각하면 쉽게 이해됩니다. 프리퀀시 값이 작아질수록 망점의 수도 적어지고 프리퀀시 값이 커질수록 망점의 수도 많아집니다. 각도(Angle) 값은 그대로 두고, 모양(Shape)은 원형(Round)을 선택한 후 확인을 눌러주세요. 망점이 촘촘할수록 실제 이미지와 비슷해지지만 너무 높은 값으로 망점화하면 감광액을 탈막시키기가 어렵거나 인쇄 시 망사에 묻은 잉크가 빨리 굳어 쉽게 막힐 수 있습니다. 또 아주 촘촘한 망사를 사용해야 하기 때문에 인쇄 난이도가 훨씬 더 높아지겠죠? 가능한 40~70 사이의 적당한 프리퀀시 값을 권장합니다.

▲ 녹청

▲ 마젠타

▲ 노랑

▲ 검정

10. C, M, Y, K 각각의 이미지를 [이미지 > 모드 > 비트맵]을 통해 망점화합니다. 프린트기로 4개의 파일을 각각 출력합니다. 이후 각각 감광을 해 총 4개의 판을 만든 후 연한 색에서 진한 색 순으로 잉크를 찍어 줍니다. 노랑(Yellow) ▷ 마젠타(Magenta) ▷ 녹청(Cyan) ▷ 검정(key).

Tip ●●●

색상 개념 이해하기

우리가 모니터나 액정 등 빛을 이용한 화면으로 보는 색상은 RGB라 하며 빛의 3원색 Red(빨강), Green(초록), Blue(파랑)가 조합된 것이에요. 반면 인쇄물은 Cyan(시안_녹청), Magenta(마젠타_자홍), Yellow(노랑), Key(검정)의 4색을 조합해 색상을 표현합니다. 4가지 색의 앞 글자를 따 'CMYK'라고 하죠. 1도는 단색 검정, 2도는 2가지 색상을, 3도는 3가지 색상을, 4도는 CMYK 전부를 조합한 경우를 말합니다. 따라서 RGB 모드의 사진을 CMYK 모드로 변형한 후 4가지 색상의 잉크를 찍어 줄 수 있도록 프레임 4개를 만듭니다. 이후 각각 잉크를 찍어 주면 잉크가 조합되면서 사진처럼 색상이 표현되는 것이죠.

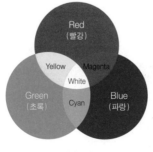
▲ 빛의 3원색

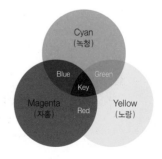
▲ 색의 3원색, 인쇄의 4원색

○ 손그림으로 도안 만들기 ○

아이패드와 같은 디지털 드로잉 도구가 없다면 손으로 직접 그려서 도안을 제작할 수 있습니다. 반드시 검은색 진한 마카를 사용해야 하며, 빛이 투과할 수 있는 트레이싱지나 OHP 필름에 도안을 그려야 합니다. 또는 일반 종이에 그린 것을 스캔해 트레이싱지나 OHP 필름에 출력해 사용해도 됩니다. 마카로 그린 손그림 도안은 수정이 어려워요. 도안을 잘못 그렸거나, 크기를 늘리거나 줄이고 싶을 때, 여러 도안을 합치고 싶을 때 등 수정이 필요할 경우 스캔 후 포토샵을 활용해 리터치합니다.

[직접 그린 도안 그대로 활용하기]

01. A4 용지에 연필로 도안을 스케치합니다.

02. 스케치 위에 A4 크기의 트레이싱지(또는 OHP 필름)를 올리고 양 끝을 마스킹 테이프로 책상에 고정합니다.

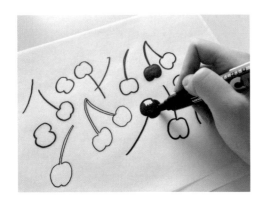

03. 불투명한 검은색 마카로 도안을 따라 그려주세요. 라인은 진하게 그리는 것이 좋습니다. 면 부분을 꼼꼼하게 채색하여 마무리합니다. 그대로 도안으로 사용합니다.

[스캔해서 출력 후 활용하기]

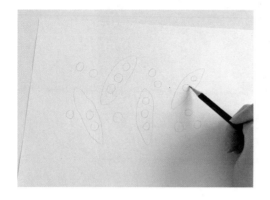

01. A4 용지에 연필로 도안을 스케치합니다.

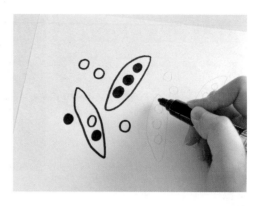

02. 검은색 마카로 덧칠해 줍니다. 최대한 진한 라인으로 그려주세요.

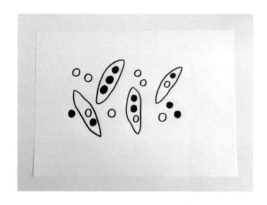

03. 스마트폰 카메라로 촬영하거나 스캐너를 활용해 이미지 파일(JPG, PNG)로 저장합니다.

04. 포토샵에서 이미지 파일을 불러오세요.

05. 레이어를 복사한 후 배경 레이어는 흰색으로 채웁니다.

 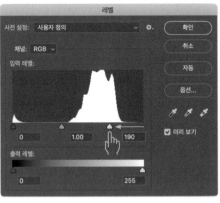

06. 상단 메뉴에서 [이미지 > 조정 > 레벨]을 누르거나 단축키 [Ctrl+L]로 레벨 창을 열어주세요. 가장 오른쪽에 있는 화살표를 끌어당겨 밝기를 조정합니다. 위 이미지는 190으로 맞춰주었어요.

07. 왼쪽 툴 창에서 [자동 선택 툴 ✷]을 누르고 도안을 제외한 흰색 배경을 선택해 주세요. 명암 때문에 선택되지 않은 부분은 [Shift]를 누른 상태에서 [자동 선택 툴 ✷]로 반복해서 눌러줍니다.

08. 배경 레이어를 지우고 JPG 파일로 저장합니다. 트레이싱지(또는 OHP 필름)에 출력 후 도안으로 활용합니다.

○ 디지털 드로잉으로 도안 만들기 ○

아이패드 등의 디지털 드로잉 도구가 있다면 도안을 다양하게 만들 수 있습니다. '어도비 프레스코', '프로크리에이터' 2가지 앱 사용법을 알려드릴게요.

[어도비 프레스코 앱 활용하기]

드로잉 앱 '어도비 프레스코'는 어도비 라인의 프로그램들과 호환성이 뛰어나 빠른 작업을 할 수 있다는 장점이 있어요. 따로 [내보내기]를 하지 않고 어도비 클라우드에 저장해 포토샵 앱 또는 PC 포토샵에서 바로바로 수정 작업을 할 수 있어 편하답니다.

01. A4 크기의 새 문서를 만듭니다. 크기는 직접 지정할 수도 있습니다.

02. 도안으로 활용할 그림을 검은색 브러시로 그립니다.

03-1. [빠른 내보내기 ⬆ > 이미지 저장]을 눌러 파일을 저장합니다. 빠른 내보내기를 할 경우 바로 갤러리 앱에 JPG, PNG 형식의 이미지 파일로 저장됩니다.

03-2. [게시 및 내보내기 > 다음으로 내보내기]를 선택할 경우 JPG, PNG, PSD, PDF 형식 중 선택해서 저장이 가능합니다. 이미지 파일뿐만 아니라 다양한 형태로 저장되는 것이 장점입니다. 바로 인쇄할 경우 JPG 또는 PDF로 저장해 출력해 주세요. PC에서 편집이 필요한 경우 PSD 또는 PDF로 저장합니다.

04. 도안을 트레이싱지에 출력합니다. 2가지 색상의 잉크로 찍는다면 2개의 도안을 뽑아야 합니다.

Tip ●●● **2가지 이상의 색상으로 그리기**

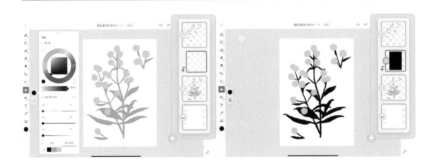

2가지 이상의 색상을 사용할 경우 1가지 색상씩 레이어를 구분해 그립니다. 컬러 부분은 클리핑 마스크를 씌운 후 페인트 툴로 검은색을 채워주어야 합니다. 위의 그림에서는 초록색 레이어와 노란색 레이어 각각에 클리핑 마스크를 씌워 총 2개의 도안을 출력해야 합니다(퐁퐁 플라워 엽서 만들기 82쪽 참고).

클리핑 마스크란?

특정 이미지를 특정 틀 안에 쏙 넣는 기능입니다. 액자에 사진을 넣는다고 생각하면 쉬워요. 액자 역할을 해줄 레이어를 아래에 두고, 액자에 넣고 싶은 이미지를 위에 둔 채 클리핑 마스크를 씌우면 위에 있는 이미지가 아래 있는 틀로 쏙 들어갑니다. 실크 스크린 도안은 흑백으로 만들어야 하므로 컬러 이미지에 검은색을 입혀주기 위해 클리핑 마스크 기능을 사용하는 것입니다.

프레스코 앱에서는 클리핑 마스크 레이어 아이콘을 누르면 상단 레이어가 하단 레이어에 클리핑 마스크됩니다. 포토샵에서도 클리핑 마스크 기능을 사용해 도안을 수정할 수 있어요. 개념을 이해하기 쉽도록 포토샵으로 클리핑 마스크를 적용하는 예시를 보여드릴게요.

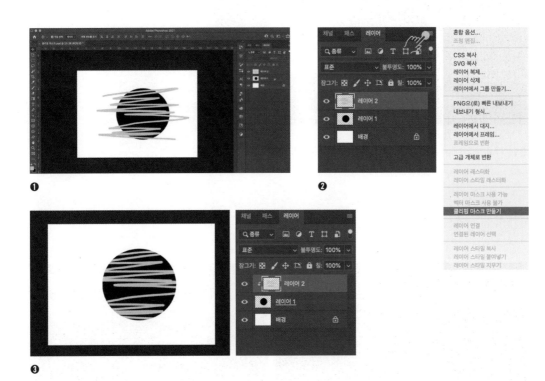

❶ 2개의 레이어에 그림을 그려주었어요. 상단 레이어에는 노란색 선 이미지, 하단 레이어에는 원 이미지가 있습니다.

❷ 상단 레이어를 마우스 오른쪽 버튼으로 클릭하고 [클리핑 마스크 만들기]를 누릅니다.

❸ 하단 레이어의 원 모양을 틀 삼아 상단의 선 이미지가 쏙 들어갑니다.

[프로크리에이트 앱 활용하기]

어도비 프레스코가 그림 그리는 작업에 집중할 수 있다면 프로크리에이트는 색조, 채도, 밝기, 색상 균형 등을 조정할 수 있어서 포토샵으로 파일을 옮기지 않고도 여러 가지 보정 작업을 할 수 있습니다. 두 가지 앱의 장단점이 뚜렷하니 가능한 직접 사용해보고 선택하는 것을 추천합니다.

01. A4 크기의 새 문서를 만듭니다. 크기는 직접 지정할 수도 있습니다.

02. 해상도는 300dpi, 색상 프로필은 CMYK로 설정한 후 창작을 눌러주세요.

03. 도안으로 활용할 그림을 검은색으로 그립니다. 2도 이상일 경우 레이어를 나눠 그려야 합니다. 어도비 프레스코와 마찬가지로 다양한 색상으로 레이어를 나눠 그리면서 색상 조합을 확인한 후 클리핑 마스크로 검은색을 입혀주어도 좋아요.

04. 도안 마무리 후 [동작💿 > 이미지 공유> PDF 또는 JPEG]를 눌러 파일을 저장합니다. 추가 편집이 필요할 경우 PSD 형식으로 저장해 포토샵에서 열어줍니다.

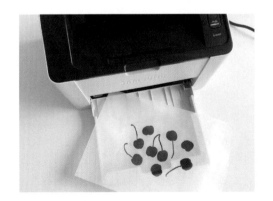

05. 도안을 트레이싱지에 출력합니다. 2가지 색상의 잉크로 찍는다면 2개의 도안을 뽑아야 합니다.

step3 도안이 감광된 프레임 만들기

도안을 프레임에 옮기는 작업을 배워볼 차례입니다. 다소 과정이 복잡하지만 원리를 이해하면서 차근차근 한두 번 따라 해보면 금세 익숙해질 거예요. 도안이 새겨진 프레임을 하나 만들어 두면 필요할 때마다 반복 작업을 할 수 있고, 다양한 재료에 찍어낼 수도 있는 것이 실크스크린의 장점입니다. 지금부터 소개하는 프레임 만들기 과정을 순서대로 익혀보세요!

- **망사 고르기**
- **프레임에 망사 매기**
- **프레임에 테이핑하기**
- **감광액 제조하기**
- **감광액 바르기**
- **감광기 사양 테스트하기**
- **감광하기**

○ 망사 고르기 ○

망사(메시, 샤)를 구입할 때 '~목'이라고 쓰인 선택지가 있는데요, 망사의 조밀성을 나타내는 숫자입니다. 숫자가 작을수록 조밀성이 떨어지고(망사의 구멍이 큼), 숫자가 커질수록 조밀성이 높아(망사의 구멍이 작음) 좀 더 촘촘하고 세밀한 작업을 할 수 있습니다.

망사를 선택할 때는 어떤 잉크를 사용하는지, 종이나 원단 등 어디에 인쇄하는지를 잘 파악해야 해요. 예를 들어 100목 이하 망사들은 구멍이 육안으로 보기에도 크기 때문에 촘촘한 망사보다 많은 양의 잉크가 투과되고, 입자가 굵고 점성이 있는 잉크를 사용할 때 적합합니다. 100목 이상 200목 이하(110, 130, 150, 180) 망사는 수성 잉크, 졸잉크, 실리콘 잉크 등 유성 잉크를 제외한 다양한 잉크에 사용할 수 있어요. 약간의 점성이 있는 잉크를 사용하거나 비교적 섬세한 도안에 적합합니다. 종이나 원단 등 다양한 소재에 두루두루 사용할 수 있어 초보자가 가장 편하게 사용할 수 있는 망사이기도 합니다. 200목 이상 망사는 가장 촘촘한 망사에 속합니다. 적은 양의 잉크를 인쇄해야 하거나 작은 글씨, 가느다란 선 등 섬세한 도안을 표현할 때 사용합니다. 이처럼 인쇄 용도와 사용할 잉크를 염두에 두고 망사를 직접 선택해 보는 것은 실크스크린의 기초를 배워나가는 데 큰 도움이 됩니다.

망목의 숫자가 작을수록

- 망사의 구멍이 넓다
- 촉감이 거칠다
- 잉크를 비교적 많이 내릴 수 있다
- 글리터 또는 입자가 굵은 잉크, 점도가 높은 잉크를 사용한다
- 수성 잉크가 적합하다
 (가정에서 사용이 비교적 편하다)
- 인쇄 후 세척이 쉽다

망목의 숫자가 클수록

- 망사의 구멍이 촘촘하다
- 촉감이 부드럽다
- 잉크가 비교적 적게 내려와 섬세한 작업에 적당하다
- 묽은 잉크를 사용한다
- 유성 잉크가 적합하다
 (유독성 때문에 가정에서 사용이 어렵다)
- 인쇄 후 세척이 어렵다

○ 프레임에 망사 매기 ○

프레임에 망사를 팽팽하게 잘 매어주어야 이후 작업들이 수월해집니다. 망사가 매어진 프레임을 구입해서 사용할 수도 있는데, 그럴 경우 이 작업은 생략합니다.

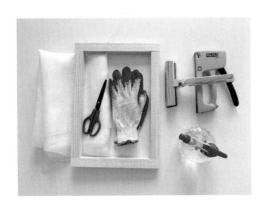

준비물　빈 나무 프레임, 망사, 가위, 목장갑, 분무기, 망사 집게, 타카

01. 프레임 위에 망사를 펼쳐 올리고 망사 집게로 집을 수 있을 만큼 사방에 여유를 둔 후 가장자리를 잘라주세요.

02. 망사가 축축해지도록 분무기로 물을 충분히 뿌려줍니다. 젖은 상태의 망사가 훨씬 더 잘 당겨지며 마른 상태의 망사는 찢어질 수 있기 때문에 물을 꼭 뿌려야 합니다.

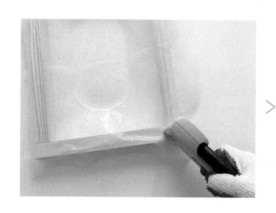 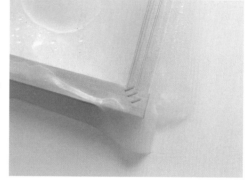

03. 모서리 한 면을 타카로 고정합니다.

 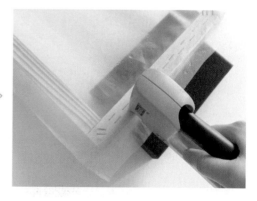

04. 망사 집게로 반대편 망사를 집어 팽팽하게 당겨 타카로 고정합니다. 타카를 사용할 때 바닥에 전달되는 충격이 클 수 있으니 아랫부분에 스펀지나 충격을 완화시킬 수 있는 물건을 받쳐주세요.

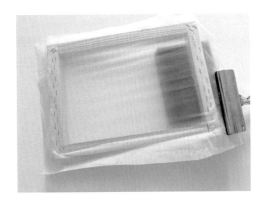

05. 반대편도 망사 집게로 잡아당기며 타카로 고정합니다. 가능한 여러 번 빈틈없이 고정하는 것이 좋습니다.

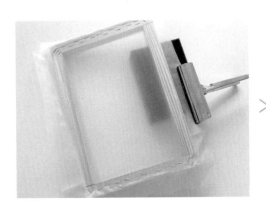 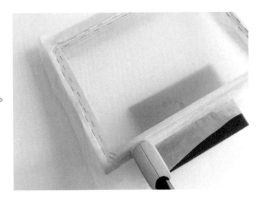

06. 남은 부분도 망사 집게로 세게 당기면서 타카로 고정합니다.

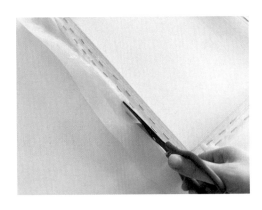

07. 망사의 가장자리를 가위로 다듬어주세요.

08. 그늘에서 물기를 말려 마무리합니다.

Tip ●●● **실크스크린 초보 권장 사항**

프레임에 망사를 고정하는 작업은 프레임을 만드는 과정 중 혼자 하기 가장 힘들고 위험한 단계입니다. 실크스크린을 처음 접하는 분들은 가능한 망사가 매어진 프레임을 구매해서 사용하는 것을 추천해요. 프레임에 매어진 망사의 장력(당기는 힘)은 강하고 일정해야 감광액이 잘 발리는데 이렇게 작업하기가 생각만큼 쉽지 않습니다. 전체적으로 장력이 일정하지 않으면 감광액이 뭉쳐진 채 발려 건조 및 감광 과정에서 문제가 생길 수 있어요. 처음부터 어려운 작업을 하면 본 작업을 하기도 전에 지치고 무엇보다도 실크스크린에 대한 진입 장벽이 높아져 쉽게 포기하게 된답니다. 요리할 때 세척 당근이나 다진 마늘을 사는 것처럼 작업을 좀 더 수월하게 해주는 부분이라고 생각해요. 실크스크린이 어느 정도 익숙해졌을 때, 좀 더 깊게 연구해 보고 싶을 때 타카와 망사 집게를 구비해서 프레임에 직접 매어보는 것을 추천합니다.

○ 프레임에 테이핑하기 ○

프레임에 감광액이나 잉크가 묻으면 지우기가 매우 힘듭니다. 처음부터 깨끗하게 사용하기 위해 테이핑 작업을 해주면 좋습니다. 제대로 마감되지 않은 나무에 손이 베이는 것을 보호해 주기도 합니다.

준비물 나무 프레임, 종이 테이프

01. 프레임의 한 면에 테이프를 사진과 같이 붙이고 프레임 길이보다 약간 길게 자릅니다.

02. 팽팽하게 당겨가며 감싸 꼼꼼하게 붙여줍니다. 네 면 모두 테이핑해 주세요.

○ 감광액 제조하기 ○

망사를 매고 테이핑까지 마친 프레임에 감광액을 펴 발라줄 차례입니다. 감광액 키트를 구입하면 점성이 있는 유제와 가루나 액체로 된 감광제 두 가지가 함께 들어 있습니다(아조픽스 넘버원과 디아졸 22에 들어 있는 감광제는 가루 타입). 구매처에서 안내해 주는 방법에 따라 유제과 감광제를 섞어 감광액을 제조합니다. 이 책에서는 아조픽스 넘버원(Azofix-no.1)을 사용하였으며, 이는 유성 잉크 전용이지만 다양한 잉크에 안정적으로 사용할 수 있는 감광유제입니다.

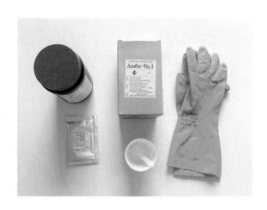

준비물　아조픽스 넘버원, 종이컵, 나무 막대 또는 숟가락, 보호용 장갑, 따뜻한 물, 잉크 나이프

01. 감광제 포장지의 입구를 잘라 종이컵에 부어 주세요. 감광제는 아주 미세한 가루 입자이기 때문에 코나 입으로 들이마시지 않도록 주의합니다.

참고　감광제를 다룰 때는 꼭 니트릴 장갑이나 일회용 비닐 장갑을 착용해야 합니다. 피부가 민감한 분들은 피부에 닿지 않게 주의하고 환기가 잘 되는 곳에서 마스크를 쓴 후 조제해 주세요. 감광제는 옷이나 테이블에 묻으면 이염이 될 수 있기 때문에 주의를 기울여야 합니다.

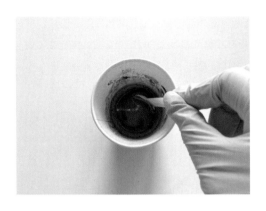

02. 종이컵의 1/3 정도까지 (약 90ml) 따뜻한 물을 붓고 감광제가 다 녹을 때까지 일회용 나무 막대나 숟가락으로 잘 저어줍니다.

03. 유제가 담겨있는 통의 밑바닥까지 저을 수 있는 긴 나이프 또는 막대를 준비해 주세요.

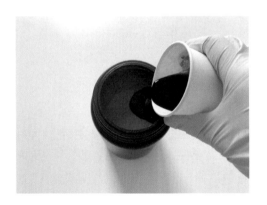

04. 따뜻한 물에 녹인 감광제를 유제에 넣고 골고루 잘 섞어줍니다.

05. 왼쪽은 감광제를 넣기 전의 유제, 오른쪽은 감광제와 잘 섞은 유제입니다. 색상 차이가 보이시죠? 잘 섞인 유제는 파란색에서 청록색으로 바뀐답니다. 섞은 직후에는 기포가 많이 생기기 때문에 최소 3~4시간에서 하루 정도 25℃ 이하의 온도 (겨울철 실온, 여름철 냉장)에 두었다가 사용합니다.

디아졸 22(Dirazol 22) 감광액 제조법

(보라색 유제와 갈색병에 포장된 가루 타입 감광제로 구성)

❶ 갈색병의 80% 정도를 따뜻한 물로 채운 후 잘 섞이도록 흔들어줍니다.

❷ 유제가 들어있는 통에 넣고 섞은 후 기포를 가라앉히고 약 24시간 후에 사용합니다.

감광액 유통기한 & 보관법

감광액은 유제와 감광제가 섞이지 않은 상태로 두면 거의 영구적으로 보관이 가능하지만 유제와 감광제를 혼합한 후에는 3개월 정도 사용할 수 있어요. 그러나 3개월 안에 다 사용하기에 1kg은 용량이 매우 많은 편이에요. 유제와 감광제를 섞은 감광액을 냉장 보관하면 3개월 이상 사용 가능합니다. 특히 기온이 30℃ 이상으로 올라가는 여름에는 실온 보관하지 않도록 주의해 주세요. 유제를 섞은 날짜를 표기해 놓으면 유통기한을 대략적으로 파악할 수 있답니다.

○ 감광액 바르기 ○

감광액은 최대한 적은 양으로 얇고 고르게 바르는 것이 좋습니다. 여러 번 반복해서 바르면 감광액이 두꺼워지고 제대로 마르지 않아 감광이 잘되지 않을 수 있습니다. 처음에는 힘을 조절하다가, 적절한 각도를 찾다가 감광액이 넘치기도 할 거예요. 익숙해지면 감광액 바르는 과정이 꽤 재밌지만 실크스크린을 시작하고 얼마간은 이 과정이 가장 어려울 수 있어요. 차분하게 꾸준히 연습하다 보면 누구나 한두 번 만에 깔끔하게 바를 수 있답니다. 너무 작은 바스켓보다는 적당히 큰 바스켓을 사용하는 게 보다 깔끔하게 바르는 팁입니다. 최소 너비가 15cm 이상인 바스켓을 사용해 연습하세요. 제가 자주 사용하는 바스켓은 24cm입니다. 핀홀(작은 구멍) 없이 깔끔하게 바르는 것도 중요하지만 무엇보다 본인 손에 잘 맞는 크기의 바스켓을 찾는 것이 중요해요.

준비물　　바스켓, 감광액, 망사가 매어진 프레임, 드라이기

01. 감광액을 바르기 전 테이블에 신문지나 비닐 등을 깔아 테이블이 오염되지 않도록 해주세요.

02. 바스켓의 60~70% 정도가 차도록 감광액을 담은 후 기포가 생긴 부분은 나이프로 콕콕 찔러줍니다.

참고　기포가 있는 상태로 프레임에 바를 경우 골고루 발리지 않고 핀홀(작은 구멍)이 생기기 때문에 기포를 먼저 없애주세요.

03. 망사가 매어진 프레임을 세워 한 손으로 잡습니다. 다른 손으로 바스켓을 잡고 프레임의 망사에 댄 후 바스켓을 대고 45° 정도 기울입니다.

04. 감광액이 프레임 망사에 골고루 닿아 있는 상태에서 바스켓을 천천히 올려 감광액을 발라줍니다. 바스켓이 망사에서 떨어지지 않도록 힘을 꾹 주면서 올립니다. 끝까지 올렸다면 감광액이 넘치지 않도록 바스켓을 반대쪽으로 기울여주세요.

05. 감광액이 잘 발려졌는지 확인합니다.

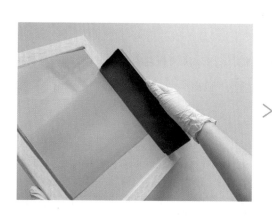

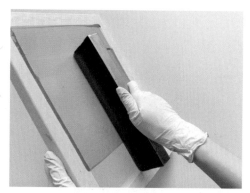

06. 남은 부분도 같은 방법으로 천천히 발라주세요.

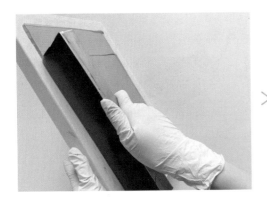 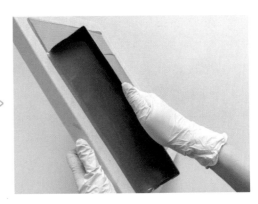

07. 끝까지 올린 상태에서 프레임 반대쪽으로 바스켓을 기울여 떼어냅니다. 너무 두껍게 발린 부분이 있다면 바스켓으로 쓸어올리듯 리터치해 주세요.

이때 감광액이 프레임에 더 묻지 않도록 손쪽으로 충분히 기울인 상태로 리터치해야 합니다. 바스켓으로 감광액을 닦아낸다는 느낌으로 쓸어올리면 돼요.

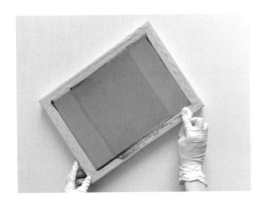

08. 프레임 테두리 부분에 감광액이 많이 묻어났다면 물티슈로 닦아주세요. 마른 후 물로 씻어도 지워지지만 감광액이 굳으면서 덩어리져 하수구가 막힐 수 있으니 미리 닦아서 처리해 주는 게 좋아요.

09. 남은 감광액은 재사용이 가능하니 용기에 옮겨 담습니다. 바스켓에 묻은 감광액은 마르기 전에 물로 깨끗이 씻어주세요.

10. 감광액을 바른 프레임은 빛이 들지 않는 공간(암실)에서 최소 24시간 이상 말려주세요.

참고 빠른 작업이 필요하다면 빛이 들지 않는 공간(암실)에서 드라이기로 충분히 말려주세요.

참고 액체 상태의 감광액은 약간의 빛을 받아도 크게 상관없지만 프레임에 펴 바른 상태의 감광액은 최대한 빛을 받지 않도록 주의합니다. 촬영을 위해 밝은 곳에서 건조했지만 실제로는 직접적인 빛이 들지 않는 곳에서 말려야 해요.

○ 감광기 사양 테스트하기 ○

본격적인 감광 전 감광기 사양을 테스트해야 합니다. 사용하는 감광액, 감광기마다 정확한 감광 시간이 다르기 때문이죠. 최소 1분 30초에서 최대 3분까지 10초 또는 15초 간격으로 테스트를 거친 후 가장 잘 맞는 감광 시간을 찾아야 합니다. 감광기가 아닌 햇빛, 스탠드 조명, 라이트박스를 사용할 경우 내재된 조명의 와트(W) 단위를 확인해 주세요. 이 책에서 사용된 감광기는 25W LED 조명이 내재된 것입니다(적정 감광 시간 약 2분 30초). 이를 기준으로 25W 이하라면 감광 시간을 늘려주고, 25W 이상이라면 감광 시간을 2~3분 이하로 줄여서 테스트합니다. 라이트박스는 종류마다 조명 성능이 다르니 구매 시 꼭 확인해 주세요. 참고로 와트(W)는 조명이 소비하는 전력을 뜻하는데 수치가 높을수록 많은 전력을 소비하므로 그만큼 밝은 것이에요(LED 한정). 감광 테스트 시 도안은 얇은 선이 포함되게 검은색으로 그려주세요. 얇은 선까지 감광이 잘 되어야 합니다. 51쪽 감광하기 내용도 함께 살펴본 후 테스트를 진행해 주세요.

준비물 감광기(또는 다른 감광 도구), 트레이싱지에 인쇄한 도안, 망사가 매어진 큰 프레임, 감광액, 바스켓(작은 것), 무거운 물건

01. 망사가 매어진 큰 프레임 1개를 준비합니다. 작은 프레임 여러 개를 준비해도 되지만 큰 프레임 1개로 작업하는 게 조금 더 편해요.

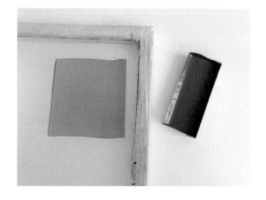

02. 망사가 매어진 프레임을 대략 여섯 부분으로 나눈 후 작은 바스켓을 활용해 감광액을 한 구역에만 발라줍니다. 빛이 들지 않는 공간(암실)에서 드라이기나 히팅건으로 완전히 말려주세요. 자연건조 시 암실에서 최소 24시간 이상 말려야 합니다.

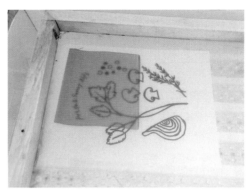

03. 감광기에 도안 > 프레임을 올립니다. 감광액이 발려진 부분을 도안 위로 위치시킵니다.

04. 흰 종이나 원단을 한 겹 깐 후 무거운 책 등의 평평한 물건을 올려 도안과 프레임 사이에 빈틈이 없도록 합니다. 스톱워치를 2분 10초에 맞춰줍니다.

참고 10초 간격으로 3분까지 반복해서 테스트를 해줄 예정입니다.

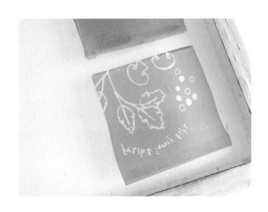

05. 한 구역씩 감광이 끝날 때마다 바로 씻어 도안 부분만 깔끔하게 탈막되는지 스펀지로 살짝 문질러가며 확인해 주세요. 감광 시간을 가장 짧게 테스트한 것은 감광액이 충분히 굳지 못해 도안 외 부분도 탈막될 수 있습니다. 그렇다면 시간을 조금 더 늘려주어야 합니다. 10~15초 간격으로 미세하게 늘려주세요. 다시 감광액을 일부분만 발라 2분 20초 정도 감광합니다. 만약 처음 2분 테스트에서 도안 부분조차 잘 탈막되지 않는다면 감광이 과하게 되어 도안 부분까지 굳은 것이기에 시간을 미세하게 줄여갑니다. 이렇게 여러 번 반복 테스트해 가장 감광이 잘 된 시간으로 감광 시간을 맞춰 작업하면 됩니다.

○ 감광하기 ○

감광은 오븐에서 빵을 굽듯이 정해진 시간 동안 감광액을 굳히는 작업입니다. 감광액은 일정한 시간 동안 빛을 쬐어주면 굳는 성질이 있어요. 감광을 하지 않고 단순히 건조만 한 상태의 감광액은 물에 씻기고, 빛을 쬐어 감광을 한 상태(=굳은 상태)의 감광액은 물에 씻기지 않아요. 이런 원리를 이용해 도안 위에 감광액이 발린 프레임을 놓고 감광을 하면 빛에 반응한 부분은 굳어 물에 씻기지 않고, 빛에 반응하지 않은 도안 부분은 물에 씻기겠죠? 검은색은 빛을 투과시키지 않고 흡수하는 성질이 있기에 도안을 검은색으로 만들면 빛을 쉽게 차단할 수 있어요. 감광기는 시간 설정이 중요한데, 최초 작업 전 감광기 사양을 테스트해 본인의 감광 도구에 적합한 감광 시간을 꼭 체크해 주세요.

준비물　감광기(또는 다른 감광 도구), 트레이싱지에 인쇄한 도안, 감광액을 발라 말린 프레임, 무거운 물건

01. 트레이싱지나 OHP 필름에 인쇄한 도안을 준비합니다. 감광기 중앙에 도안을 올립니다.

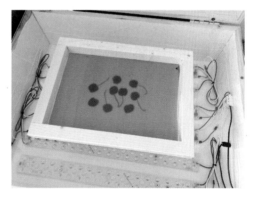

02. 프레임을 도안 중앙에 맞춰 올립니다

참고　도안이 프레임에 꽉 차면 잉크가 새거나 인쇄하기가 힘들 수 있습니다. 잉크를 밀어 프린트할 수 있도록 사방에 여백을 두어야 합니다.

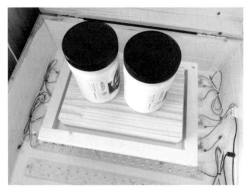

03. 흰 종이나 원단을 한 겹 깐 후 무거운 책 등의 평평한 물건을 올려 도안과 프레임 사이에 빈틈이 없도록 합니다.

04. 스톱워치를 2분 20초에서 2분 30초로 맞춰준 후 감광합니다.

참고 사용하는 감광기에 따라 적합한 감광 시간은 다릅니다. 반드시 49쪽을 참고해 감광기 사양을 테스트한 후 시간을 설정해 주세요.

05. 감광이 잘 되었는지 확인해보세요. 도안 부분이 살짝 노란색을 띠면 감광이 잘 된 것입니다. 프레임에서 도안 부분은 감광제 색상인 노란빛을 띠고 감광이 된 도안 외 부분은 파란빛이나 보랏빛을 띱니다.

참고 사용하는 감광제 제품에 따라 색은 달라질 수 있어요. '아조픽스 넘버원' 제품 기준입니다.

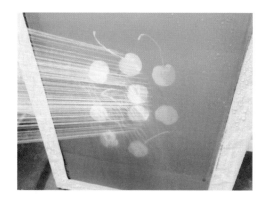

06. 감광이 잘 되었는지 확인했다면 도안 부분을 샤워기로 씻어서 탈막시킵니다. 부드러운 스펀지로 살살 문질러 주면서 감광액을 씻어주세요. 씻은 프레임은 그늘에 말립니다. 나무 프레임은 강한 햇빛이나 급격한 온도 변화에 취약해 모양이 틀어질 수 있으니 그늘에서 서서히 말려줘야 합니다.

참고 도안 이외의 부분, 즉 감광이 된 부분이 탈막되면 안 됩니다. 만약 탈막이 된다면 '감광이 잘되지 않을 때 체크리스트(55쪽)'를 확인해 주세요.

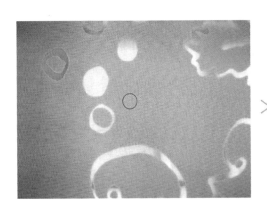

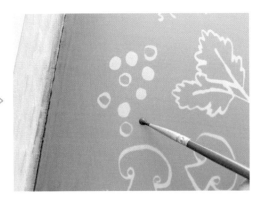

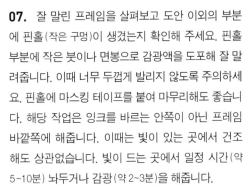

07. 잘 말린 프레임을 살펴보고 도안 이외의 부분에 핀홀(작은 구멍)이 생겼는지 확인해 주세요. 핀홀 부분에 작은 붓이나 면봉으로 감광액을 도포해 잘 말려줍니다. 이때 너무 두껍게 발리지 않도록 주의하세요. 핀홀에 마스킹 테이프를 붙여 마무리해도 좋습니다. 해당 작업은 잉크를 바르는 안쪽이 아닌 프레임 바깥쪽에 해줍니다. 이때는 빛이 있는 곳에서 건조해도 상관없습니다. 빛이 드는 곳에서 일정 시간(약 5~10분) 놔두거나 감광(약 2~3분)을 해줍니다.

참고 핀홀이 생긴 채로 인쇄를 하면 해당 부분으로 잉크가 새어 나와 작품을 망칠 수 있습니다. 본 인쇄 전 이면지 등에 테스트를 해보거나 밝은 빛에 프레임을 비춰 핀홀이 있는지 꼼꼼하게 확인해야 합니다.

감광이 잘되지 않을 때 체크리스트

☑ 감광액을 잘 섞었나요?

1~2개월 정도 보관한 감광액은 용기 안에서 감광제가 가라앉아 있을 수 있기에 사용하기 전 다시 한번 충분히 섞어줘야 해요. 섞은 후에는 최소 1~2시간 후에 사용해 주세요.

☑ 감광액 유통기한을 확인했나요?

감광액의 유통기한은 보통 3개월입니다. 구매처에서 유통기한을 확인해 주세요. 감광액은 서늘한 곳에서 보관하고 더운 여름철이나 30℃ 이상 기온이 올라갈 때에는 냉장 보관해야 합니다. 서늘하고 일정한 온도에서 보관이 잘 되었다면 3개월 이상 사용이 가능한 경우도 있습니다. 3개월이 지난 감광액은 소량 덜어 니트릴 장갑이나 종이에 발라 닦아내 보세요. 노란 감광제가 묻어나면 사용할 수 있는 상태입니다.

- 피부에는 절대 바르지 마세요.
- 감광액은 한 통에 기본 1kg씩 판매하기 때문에 한두 번 사용하기에는 무척 많은 양입니다. 유제와 수지를 섞어 조제하기 전에 조금씩 덜어서 사용하는 것도 감광액을 오래 사용할 수 있는 방법 중 하나입니다.

☑ 감광액을 완전히 건조했나요?

완전히 건조되지 않은 감광액은 감광이 잘되지 않고 물에 약해 쉽게 탈막됩니다. 빛이 들지 않는 암실에서 최소 24시간 이상(자연 건조 시) 완전히 건조해 주세요.

☑ 감광기 사용 전 테스트를 했나요?

가장 번거로운 작업이지만 감광에 성공하기 위해서는 내가 사용하는 감광기에 맞는 정확한 감광 시간을 파악해야 해요. 1~3분 사이 테스트가 너무 힘든 분들은 최소 2~3분 사이, 15초 간격으로 4번 정도 테스트를 꼭 한 후 가장 감광이 잘된 상태의 시간에 맞춰 본 작업을 진행해 주세요.

프레임 내부 테이핑하기

진한 색의 잉크를 사용하거나 대량 작업을 할 경우엔 프레임 내부에도 테이핑을 해주면 좀 더 깔끔하게 프레임을 보존할 수 있어요. 5~6cm 너비의 종이테이프나 미술 도구로 흔히 사용하는 흰색 마스킹 테이프를 사용하면 됩니다. 강력한 접착력을 가진 테이프 사용 시 나무 프레임이 망가질 수 있으므로 주의하세요.

step4 실크스크린 프린트하기

도안이 감광된 프레임을 완성했다면 이제 잉크를 찍어 줄 차례입니다. 프레임 하나를 공들여서 제작해두면 핸드메이드 제품을 손쉽게 여러 개 만들 수 있어요. 기성품과는 다른 아날로그 느낌을 내면서 일일이 하나하나 만들어야 하는 수작업보다는 훨씬 편리하죠. 잉크 조색 방법, 프린트하는 스킬을 익힌 후 원단, 종이, 파우치, 티셔츠 등 다양한 재료에 도안을 옮겨 보세요.

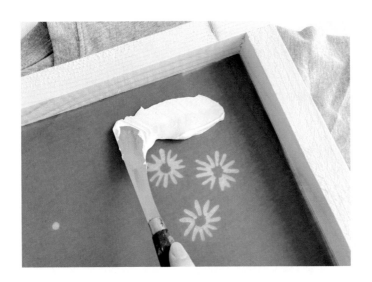

○ 잉크 조색하기 ○

실크스크린에서는 CMYK로 표현하기 힘든 색상을 조색(색상을 조합하는 작업)을 통해 표현할 수 있어요. 예를 들어 기본 노란색보다 밝고 쨍한 노란색을 사용하고 싶다면 형광 노란색 잉크를 약간 섞어 사용하는 것이지요. 예시를 통해 조색하는 방법을 익힌 후 본인이 원하는 색상을 만들어 보세요.

준비물 잉크 3가지 (흰색, 파란색, 빨간색), 아크릴판, 잉크 나이프, 잉크 공병

01. 3가지 색 잉크를 활용해 연보라색을 조색해 볼 거예요. 아크릴판에 빨간색 잉크 : 파란색 잉크를 1:2의 비율로 덜어주세요. 나이프는 잉크별로 따로 사용합니다.

02. 잉크 나이프로 골고루 섞어줍니다.

03. 섞인 색을 확인한 후 추가로 다른 색상 잉크를 더해줍니다. 파란색에 가까운 보라색을 만들고 싶어서 파란색을 추가해 주었어요. 원하는 보라색이 될 때까지 잉크를 조금씩 더합니다.

04. 흰색 잉크 : 보라색 잉크를 5:1의 비율로 섞어 줍니다. 짙은 색상은 영향력이 크기 때문에 조금씩 섞어가며 조색해 주세요.

05. 완성된 잉크를 공병에 담습니다. 잉크는 인쇄한 후 마르면 조금 더 진해지기 때문에 원하는 색상보다 한 단계 더 밝게 조색해 주는 것이 좋습니다. 조색을 하면서 붓으로 종이에 테스트를 해보는 것도 색상을 확인하는 데 도움이 됩니다.

Tip ● ● ● **종이 재질이나 원단에 따라 잉크 농도 조절하기**

결이 거친 표면에 인쇄할 때는 잉크에 소량의 물이나 리타더 베이스를 섞어 좀 더 묽게 조절해 주면 좋아요. 프레임에 잉크를 덜어 45° 정도 기울였을 때 아주 천천히 흐르는 정도의 농도가 적당합니다.

○ 잉크 찍기 ○

스퀴지를 끌어내리는 각도, 잉크를 끌어내리는 힘의 세기 등에 집중하며 감각을 익혀보세요.

준비물 도안이 감광된 프레임, 잉크, 잉크 나이프, 스퀴지, 종이 또는 원단

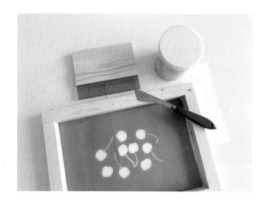

01. 인쇄할 종이나 원단에 도안이 정방향으로 오도록 프레임을 놓아줍니다.

참고 연습용 종이에 한 번 테스트한 후 본 인쇄를 진행해 주세요.

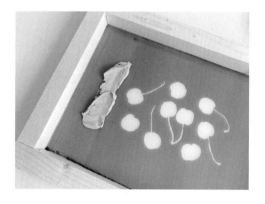

02. 프레임 한쪽에 잉크 나이프로 잉크를 덜어줍니다.

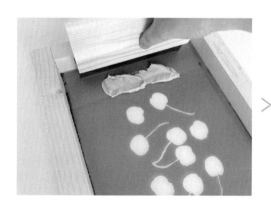

03. 프레임이 움직이지 않도록 잘 고정한 채 스퀴지를 잉크 위에 대고 적당한 힘을 주어 잉크를 끌어내립니다. 잉크가 골고루 투과될 수 있도록 일정한 힘으로 2~3회 정도 반복합니다.

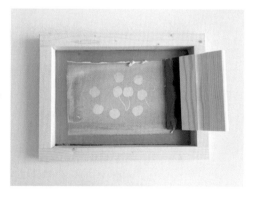

참고 여러 가지 색의 잉크를 사용할 경우 1가지 색의 잉크를 찍고 난 후 바로 프레임과 도구에 묻은 잉크를 샤워기로 씻어줍니다. 물기를 완전히 제거한 후 다음 인쇄를 진행해 주세요.

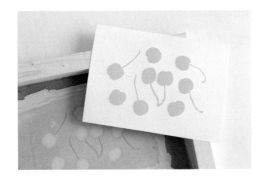

04. 프레임을 떼어내고 그늘에서 말려 작품을 완성합니다. 인쇄가 끝난 프레임은 잉크가 마르기 전에 스펀지로 문질러가며 물로 씻어주세요.

참고 덜어서 남은 잉크는 나이프로 잉크 용기에 다시 담아도 됩니다.

Tip ●●●

스퀴지 사용법

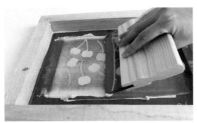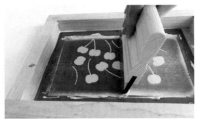

스퀴지를 눕혀서 끌어당기면 스퀴지 날 아래에 잉크가 조금만 남고 세워서 끌어당기면 스퀴지 날 아래에 잉크가 많이 남게 됩니다. 즉, 스퀴지를 눕혀서 끌어내릴수록 프레임의 망사에는 많은 잉크가 투과되는 것이죠. 상황에 따라 스퀴지 각도를 바꿔가며 잉크의 양을 조절해보세요. 예를 들어 잉크 농도가 조금 뻑뻑할 때는 스퀴지를 눕혀서 잉크가 좀 더 잘 투과되게 해주고, 잉크 농도가 묽을 때는 세워서 잉크가 과하게 투과되지 않도록 조절합니다. 눕혀서 1~2회 인쇄 후 마무리로 세워서 인쇄하는 방법도 흔히 사용됩니다.

잉크가 굳어 프레임이 막힐 때 대처법

잉크가 생각보다 빨리 굳는다면 리타더 베이스를 잉크에 섞어주세요. 스피드볼 사의 리타더 베이스의 경우 8oz(약 230ml)의 잉크에 1Tbsp(15ml)을 섞어줍니다. 다른 리타더 베이스를 사용할 경우 구매처에서 사용법을 꼭 확인해 주세요. 리타더 베이스를 섞고 나서는 1~2시간 정도 후에 잉크를 사용해야 합니다.

원단 프린트 전 주의사항

처음 원단을 구매했을 때 여러 가지 실조각이나 먼지가 붙어 있을 수 있습니다. 인쇄 전 테이프 클리너나 박스테이프 등으로 이물질을 제거해 주세요. 또한 원단에 주름이 많이 생겼을 경우 제대로 인쇄되지 않는 부분이 생길 수 있습니다. 스팀다리미로 다려 주거나 물을 뿌려 다림질을 해주세요. 이때 수분을 충분히 말린 후 인쇄해야 합니다.

고정기를 사용해 반복 인쇄하기

반복적인 작업을 할 때 실크스크린 고정기를 활용하면 굉장히 편리합니다. 보통 평평한 사각 책상이나 나무판자에 나사 ①로 고정시켜서 사용해요. 고정 클립과 나사 ①이 한 세트로 구성되어 있으며 큰 프레임도 안정적으로 고정할 수 있습니다.

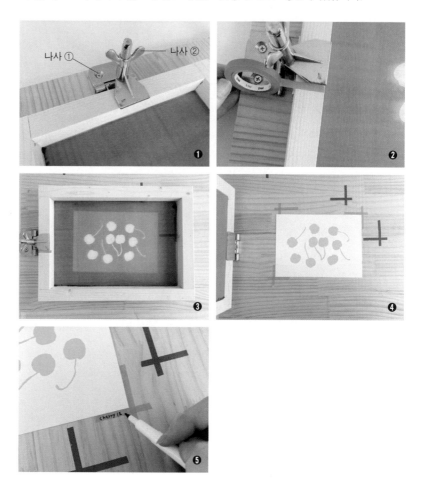

❶ 고정기 나사 ②를 최대로 풀어 프레임을 끼워주세요. 나사 ②를 돌려 프레임에 딱 맞게 고정시킵니다.

❷ 프레임에 고정기의 위치를 연필이나 마스킹 테이프로 표시합니다. 다시 인쇄할 때도 이 위치만 맞춰주면 빠른 인쇄가 가능해요.

❸ 이미 인쇄해 완성한 엽서를 프레임 아래에 넣어 위치를 잡아줍니다. 동일한 엽서를 반복해서 만드려는 것이에요.

❹ 프레임을 들어 올린 후 마스킹 테이프로 엽서의 모서리 위치를 표시합니다.

❺ 어떤 프린트물 위치인지 표기해 주면 다양한 도안으로 동시에 작업할 때 더욱 편하답니다. 이렇게 세팅한 후 반복 인쇄 작업을 해주면 됩니다.

step 5 　　　　탈막과 프레임 정리하기

더 이상 인쇄에 사용하지 않는 프레임은 탈막(감광액을 지우는 것)하여 망사
가 매어진 그대로 재사용할 수 있습니다. 빈 프레임만 재사용할 경우 타카
핀과 망사를 떼어내면 됩니다.

○ 탈막하기 ○

환기가 잘 되는 곳에서 고무장갑이나 보호 장갑을 착용하고 탈막 작업을 합니다.

준비물　탈막액, 스펀지

01. 탈막액을 스펀지에 적시거나 분무기에 담아 망사에 골고루 도포합니다.

참고　아조픽스 넘버 원(Azofix-no. 1)과 디아졸22 (Dirazol 22)는 유성 유제이기 때문에 전용 탈막제를 사용해야 합니다. 구매처에서 확인 후 구입하세요.

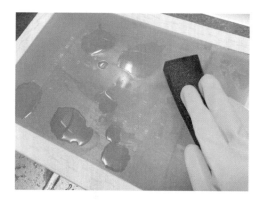

02. 1~2분 정도 후에 스펀지로 가볍게 문질러가며 물로 씻어줍니다.

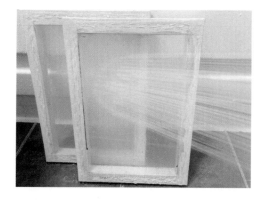

03. 감광액이 두껍게 발려 잘 닦이지 않는 부분은 탈막액을 다시 도포해 3~5분 정도 후에 씻어줍니다.

○ 프레임 정리하기 ○

정리한 프레임은 '프레임 만들기' 과정으로 돌아가 다른 작품을 인쇄할 때 사용할 수 있습니다.
조금 번거롭더라도 이 과정을 거쳐 프레임을 여러 번 재사용하는 것을 추천합니다.

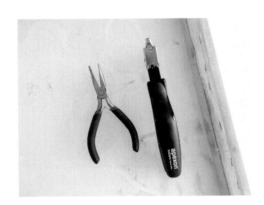

준비물　롱노우즈(집게), 핀 제거기

01. 프레임을 감쌌던 테이프를 뜯어낸 후 핀 제거기와 롱노우즈(집게)로 핀을 제거합니다.

참고　손을 다칠 수도 있으니 목장갑을 착용하고 작업하는 것이 좋습니다.

02. 망사를 떼어냅니다. 타카 심과 망사는 분리수거합니다.

감광기 없이 실크스크린하기

● 감광기 대신 라이트박스, 스탠드 조명, 햇빛 활용하기

프레임에 일정한 빛을 쬐어줄 수 있는 이동식 라이트박스, 스탠드 조명, 햇빛을 활용해도 감광을 할 수 있습니다. 다만 감광기로 감광하는 것보다 시간이 오래 걸리거나, 도안이 섬세하게 감광되지 않을 수 있어요. 본격적으로 감광을 하기 전에 사용하는 빛에 따라 적절한 감광 시간을 꼭 테스트해야 합니다(감광기 사양 테스트하기 49쪽 참고). 모든 감광 도구 사용 전, 내장된 조명이 몇 와트(W)인지 먼저 체크해 주세요(참고로 LED 25W 감광기 기준, 적적 감광 시간 2분 30초 내외).

이동식 라이트박스

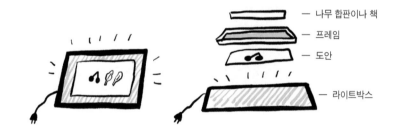

— 나무 합판이나 책
— 프레임
— 도안
— 라이트박스

라이트박스는 미술 용구 중 하나로 스케치를 따라 그릴 때 활용합니다. 평평한 판 모양의 라이트박스 위에 이미 그려진 스케치를 올리고 그 위에 빈 종이를 올린 후 전원을 켜면 판에서 빛이 나와 빈 종이에 스케치가 선명하게 비쳐 보입니다. 이러한 원리로 도안이나 스케치를 옮길 때 사용하지요. 빛을 일정하게 발산해 주는 도구이다 보니 실크스크린의 감광에도 사용할 수 있어요. 감광기를 사용할 때와 동일한 과정으로 진행하면 됩니다. 라이트박스 위에 트레이싱지 또는 OHP 필름에 인쇄한 도안을 올리고, 그 위에 감광액을 바른 프레임을 올린 후 책 등의 무거운 물건을 올려 감광하면 돼요. 마찬가지로 본 작업 이전에 감광 시간을 꼭 테스트해 주세요. LED 25W 감광기를 기준으로 2분 30초 정도 감광하기에 5W 라이트박스로 감광한다면 최소 5분부터 시작해 1~2분씩 시간을 늘려가며 테스트합니다. 사용된 조명의 와트(W)를 잘 확인합니다.

참고　감광기는 조명과 도안을 놓는 곳에 어느 정도 간격이 있지만 라이트박스는 거의 밀착되어 있기 때문에 너무 오랜 시간 감광하면 실패할 확률이 높습니다.

스탠드 조명, 햇빛

일반 스탠드 조명과 햇빛을 쬐어주어 감광할 수도 있어요. 감광기와 라이트박스는 도안 아래쪽에서 빛을 쬐어주는 방식이지만 스탠드 조명과 햇빛은 위에서 빛을 쬐어주기에 프레임 바깥쪽이 위를 향하게 한 후 그 위에 트레이싱지 또는 OHP 필름에 인쇄한 도안을 올려줍니다. 빛이 투과될 수 있도록 투명 아크릴 판을 대고 빛을 쬐어줍니다. 아크릴판 대신 얇은 필름을 사용하면 도안이 프레임에 밀착되지 않기에 적절한 두께감의 아크릴판을 사용하세요. 단, 아크릴판이 너무 두꺼우면 가장자리가 함께 감광될 수도 있으니 주의하세요. 마찬가지로 본 작업 이전에 감광 시간을 꼭 테스트해야 합니다. 스탠드 조명이나 햇빛은 프레임과 조명 사이의 거리가 멀기 때문에 최소 5~10분 사이에서 테스트를 시작해 주세요. 스탠드를 사용해 감광할 경우 노란색 조명이 아닌 흰색 조명(LED)을 사용합니다.

● 드로잉 플루이드, 스크린 필러 사용하기

드로잉 플루이드와 스크린 필러라는 특수 용액 2가지를 이용하여 감광기 없이 도안을 만들 수 있습니다. 붓에 드로잉 플루이드를 묻혀 프레임의 망사 위에 직접 그림을 그린 후 스크린 필러로 도안 외 배경 부분의 구멍을 막아주는 원리입니다. 손으로 도안을 직접 그려야 해서 정밀한 표현은 어려울 수 있으나 간단한 도안이라면 이 방법을 사용해도 좋습니다.

필수 준비물　　드로잉 플루이드, 스크린 필러, 망사가 매어진 프레임, 바스켓, 붓, 드라이기, 잉크, 스퀴지, 스케치한 도안

추가 준비물　　스크린 필러 클리너, 드로잉 플루이드가 굳었을 경우 뜨거운 물(중탕용)

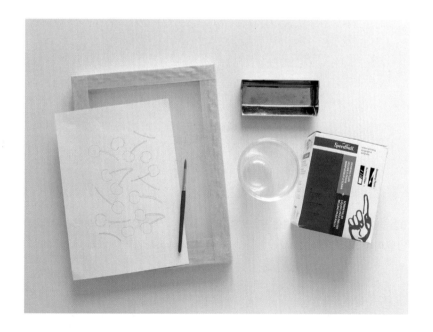

01. 종이에 연필로 원하는 도안을 스케치한 후 중앙을 맞춰 프레임을 올립니다. 프레임의 바깥쪽이 위를 향하게 놓고 그리면 잉크를 찍었을 때 반대로 찍히고, 프레임의 안쪽이 위를 향하게 놓고 그리면 잉크를 찍었을 때 도안 방향 그대로 찍힙니다.

참고 방향이 크게 상관없다면 바깥쪽에 그리는 게 편하지만 스케치 방향 그대로 찍고 싶다면 안쪽에 그려주세요.

참고 프레임 바깥쪽과 도안(또는 책상)이 맞닿을 때는 네 귀퉁이에 동전 등을 끼워 스케치와 망사 사이에 약간의 틈을 벌려주세요. 그래야 플루이드가 종이나 책상에 닿지 않아 깔끔하게 그림을 그릴 수 있답니다.

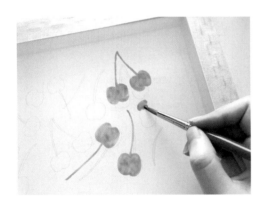

02. 붓에 드로잉 플루이드를 물감처럼 묻힌 후 도안을 따라 그려줍니다.

참고 장시간 미사용 상태로 보관한 드로잉 플루이드는 젤리처럼 굳어 있을 수 있습니다. 중탕으로 살짝 녹여 잉크처럼 묽은 액체 상태로 만든 후 사용하세요.

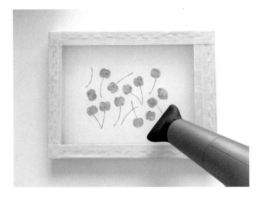

03. 다 그렸다면 드라이기로 완전히 말려줍니다.

04. 스크린 필러는 사용 전 잉크 나이프로 충분히 섞은 후 바스켓에 적당량을 담아 주세요. 기포가 생긴다면 나이프나 바늘로 콕콕 터뜨려 주세요.

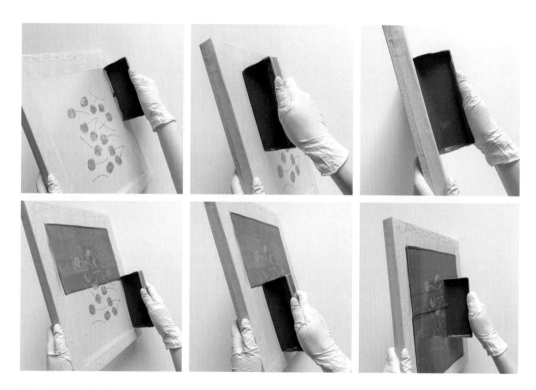

05. 감광액 바르기와 동일한 방법(46쪽 참고)으로 프레임 바깥쪽에 스크린 필러를 골고루 발라줍니다. 도안을 프레임 안쪽에 그렸어도 스크린 필러는 바깥쪽에 발라주세요.

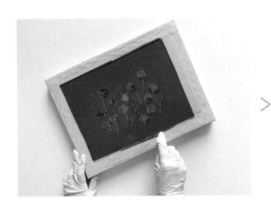

06. 프레임 가장자리에 묻은 스크린 필러는 물티슈로 닦은 후 그늘에서 완전히 말립니다. 남은 스크린 필러는 재사용이 가능하니 용기에 담아주세요.

참고 스크린 필러는 조금이라도 마르면 지우기가 굉장히 힘듭니다. 클리너를 사용해도 잘 지워지지 않기 때문에 바스켓이나 붓, 나이프에 묻은 스크린 필러는 빠르게 닦아주세요.

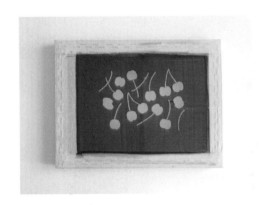

07. 샤워기로 프레임을 깨끗이 씻은 후 완전히 말립니다. 이때 드로잉 플루이드로 그린 도안 부분만 씻깁니다. 도안 부분이 잘 탈막되지 않을 때는 부드러운 스펀지로 살짝 문질러 줘도 좋습니다.

참고 너무 세게 문지를 경우 도안 외의 부분이 탈막될 수 있으니 주의해 주세요. 섬세한 도안일수록 수압으로만 씻어주는 것이 좋습니다.

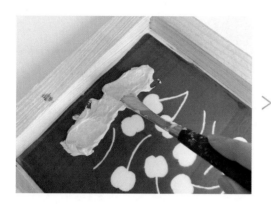 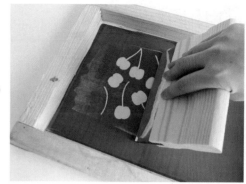

08. 핀홀이 없는지 도안이 제대로 나왔는지 테스트용 종이에 확인해 주세요. 핀홀이 생겼다면 스크린 필러를 붓에 살짝 묻혀 바깥쪽에 덧칠해 말려주세요. 또는 마스킹 테이프를 붙여 핀홀을 막을 수 있습니다. 테스트한 후 프레임에 잉크를 덜어 인쇄합니다 (59쪽 참고).

09. 완성된 작품은 그늘에서 말려주세요.

chapter 2.____

실전! 작품 만들기

application

일러두기

자신의 감광 도구에 적합한 감광 시간을 테스트한 후 그에 맞춰 감광해 주세요. 이 책에 소개된 작품은 '25W 모듈형 LED를 사용한 감광기로 2분 30초 노광시킨 것'입니다.

도안은 손그림, 디지털 드로잉 무엇으로 만들어도 좋습니다. 22쪽을 참고해 주세요. 이 책에 소개된 작품의 도안은 주로 아이패드의 '어도비 프레스코' 앱을 활용해 만들었습니다.

작품 만들기 페이지에 표기된 준비물에는 '아이패드', '포토샵이 설치된 PC', '출력용 프린트기'는 생략되어 있습니다.

프레임은 주로 S-210×300mm / M-260×350mm / L-460×550mm 3가지 사이즈를 사용했습니다. 프레임은 감광액을 발라 말린 상태로 준비해 주세요(36~55쪽 참고).

도안은 제작 방법을 상세히 알려드리기에 직접 만들어 보길 추천하지만, 책에 소개된 그대로 활용해보고 싶다면 책밥(www.bookisbab.co.kr) 자료실에서 PDF 도안 자료집을 다운로드한 후 트레이싱지나 OHP 필름에 출력해 사용하세요.

01. 체리 엽서

평면과 라인 드로잉이 섞여 있는 단순한 도안을 1가지 색으로 프린팅한 엽서입니다. 도안은 검은색 마카로 종이에 직접 그려 만들어볼 거예요. 가장 쉬운 기법을 활용한 작품이지만 기초를 탄탄하게 다질 수 있도록 상세하게 설명해 드릴게요. 작은 크기의 엽서를 반복적으로 만들어 보면서 실크스크린에 필요한 기본 감각을 익혀보세요.

도안 미리보기

Check Point

- 1가지 색상 찍기
- 손그림으로 도안 만들기
- 엽서용 종이 크기 :
 5×7inch (127×177mm)
- 프레임 : 내경 210×300mm /
 망사 130~150목

준비물

- 감광 도구 (감광기, 햇빛, 라이트박스 등)
- 망사가 매어진 프레임 (감광액 발라 말린 상태)
- 실크스크린용 잉크 1가지 (분홍색), 잉크 나이프
- A4 용지
- A4 크기의 트레이싱지 (또는 OHP 필름)
- 연필, 검은색 마카
- 엽서용 종이
- 스퀴지

● 도안 그리기 design creation

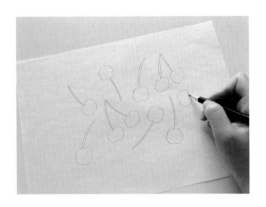

01. A4 용지에 연필로 자연스럽게 체리를 그립니다. 알맹이가 1개인 것, 2개인 것, 거꾸로 놓인 것 등 자유분방하게 그려보세요.

참고 엽서용 종이에 인쇄할 예정이니 전체 그림 크기가 엽서용 종이보다 작도록 조절해 주세요.

02. 스케치 위에 A4 크기의 트레이싱지를 올리고 양 끝을 마스킹 테이프로 책상에 고정합니다. 불투명한 검은색 마카로 도안을 따라 그려주세요. 라인은 진하게 그리는 것이 좋습니다.

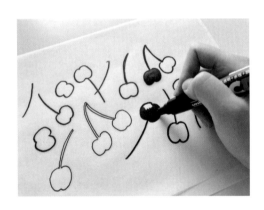

03. 면 부분을 꼼꼼하게 채색하여 마무리합니다.

실크스크린 프린트하기 silk-screen printing

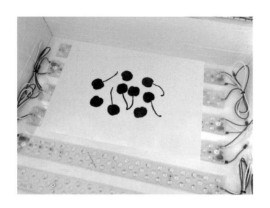

01. 감광기 중앙에 도안을 올립니다.

참고 다른 감광 도구 사용 시 65쪽을 참고하세요.

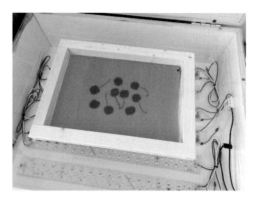

02. 프레임을 도안 중앙에 맞춰 올립니다.

03. 흰 종이나 원단을 한 겹 깐 후 무거운 책 등의 평평한 물건을 올려 도안과 프레임 사이에 빈틈이 없도록 합니다. 이후 알맞은 시간 동안 노광시켜 주세요.

참고 감광 시간은 49쪽을 참고해 감광기, 햇빛, 라이트박스 등 자신이 사용하는 도구에 맞는 시간을 테스트한 후 적용해 주세요.

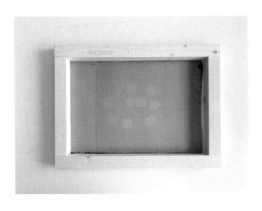

04. 감광이 잘되었는지 확인해보세요. 도안 부분이 살짝 노란색을 띠면 감광이 잘된 것입니다.

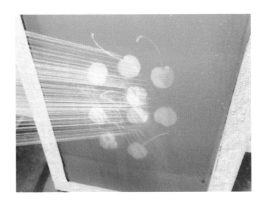

05. 샤워기로 프레임을 깨끗이 수세한 후 완전히 말립니다. 도안 부분이 잘 탈막되지 않을 때는 부드러운 스펀지로 문질러 줘도 좋습니다.

참고 너무 세게 문지를 경우 도안 외의 부분이 탈막될 수 있으니 주의해 주세요. 섬세한 도안일수록 수압으로만 씻어주는 것이 좋습니다.

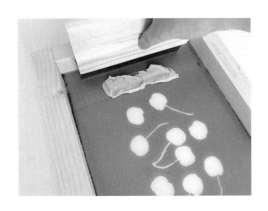

06. 종이에 테스트 인쇄해 핀홀이 없는지 확인한 후 본 인쇄를 합니다. 엽서용 종이에 프레임의 위치를 잘 맞춰 올리고 원하는 색상의 잉크를 프레임 한쪽에 덜어주세요.

참고 잉크가 너무 뻑뻑하다면 리타더 베이스나 소량의 물을 섞어 농도를 조절해 주세요.

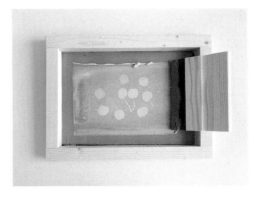

07. 스퀴지를 대고 적당한 힘을 주어 잉크를 끌어내립니다. 2~3회 반복합니다.

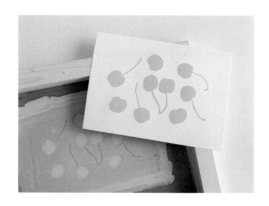

08. 완성된 작품은 그늘에서 말려주세요.

Tip ●●● **스퀴지 사용법 복습하기**

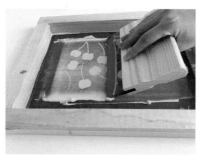 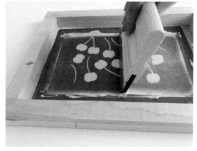

스퀴지를 눕혀서 사용할수록 망사에 통과되는 잉크 양이 많아진다는 점을 기억하세요. 처음 1~2회 정도는 어느 정도 눕혀서 사용하고 그 이후에는 잉크를 닦아준다는 느낌으로 스퀴지를 세워서 끌어당겨주세요. 잉크가 묽은 경우는 스퀴지로 여러 번 반복해서 찍어 주는 것보다 1~2회 정도 적은 횟수로 찍어 주는 것이 좋습니다.

응용작 살펴보기

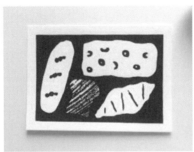

1도 인쇄는 한 가지 색상을 사용하지만 다양한 오브젝트가 그려진 도안이나 텍스처를 활용하면 훨씬 풍성한 느낌을 줄 수 있습니다. 파란색으로 인쇄한 브레드 엽서는 오브젝트 부분이 아닌 배경 부분을 감광해 체리 엽서 도안과 반대로 가득 찬 이미지로 표현했어요. 또 허브 엽서는 체리 엽서와 인쇄 원리는 같지만 좀 더 다양한 오브젝트를 그려 리듬감을 주는 이미지를 표현해보았답니다.

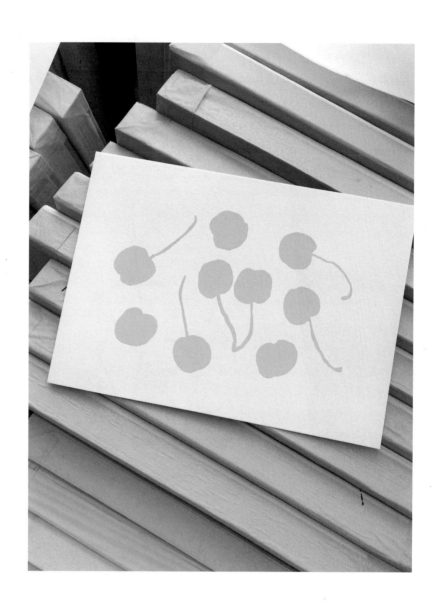

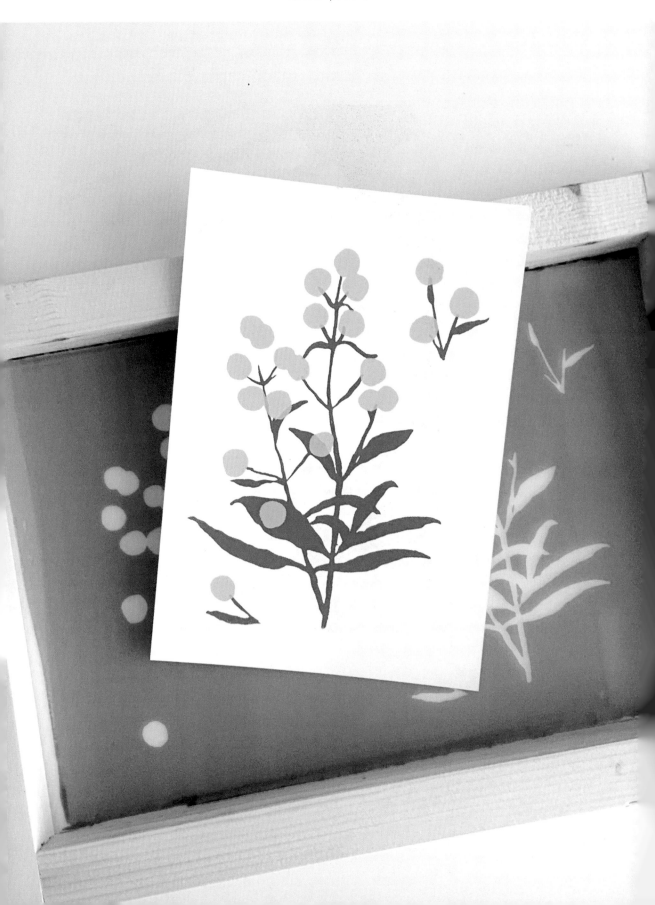

02. 폼폼 플라워 엽서

평면과 라인 드로잉이 섞인 꽃 일러스트를 2가지 색으로 프린팅한 엽서입니다. 여러 가지 색상을 인쇄할 때는 먼저 찍을 색상을 선택하고 위치를 잘 잡아야 해요. 기본적으로 연한 색상을 먼저 찍고 진한 색상을 찍는 게 좋지만 이번 작품에서는 꽃 부분이 줄기 위로 올라와야 하기 때문에 초록색을 먼저 찍어줄 거예요.

도안 미리보기

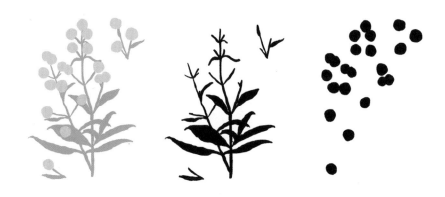

Check Point

- 2가지 색상 찍기
- 디지털 드로잉으로 도안 만들기
 (어도비 프레스코 사용)
- 엽서용 종이 크기 : A5
 (148×210mm)
- 프레임 : 내경 210×300mm /
 망사 130~150목

준비물

- 감광 도구 (감광기, 햇빛, 라이트박스 등)
- 망사가 매어진 프레임 (감광액 발라 말린 상태)
- 실크스크린용 잉크 2가지 (노란색, 분홍색),
 잉크 나이프
- A4 크기의 트레이싱지 (또는 OHP 필름)
- 엽서용 종이
- 스퀴지

도안 그리기 design creation

01. 어도비 프레스코에서 A5 크기의 캔버스를 만듭니다. 초록색으로 길쭉한 줄기를 그려준 후 잎과 작은 줄기를 더해줍니다.

참고 도안에서 좀 더 큰 비중을 차지하는 그림을 먼저 그려 위치를 잡아주는 것이 좋아요.

02. 새 레이어를 추가한 후 노란색으로 동글동글한 꽃을 그려주세요. 과정 ①에서 그린 잎과 줄기 레이어를 살펴보면서 그려야 위치를 잡기 편합니다.

참고 손그림으로 도안을 만들 경우 76쪽 과정 ①~③을 참고하세요.

03. 과정 ①의 레이어 위에 새로운 클리핑 마스크(◩)를 씌운 후 페인트 툴을 활용해 검은색을 채워주세요.

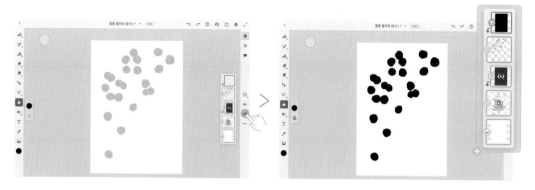

04. 꽃 레이어 위에도 마찬가지로 클리핑 마스크
(🔲)를 씌운 후 검은색으로 채워줍니다.

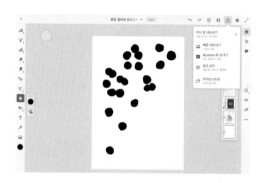

05. 상단 우측의 [게시 및 내보내기] 혹은 [빠른
내보내기]를 클릭해 도안을 저장합니다. 바로 인쇄
할 경우 [빠른 내보내기 > 이미지 저장 > 갤러리 앱
에서 확인] 또는 [게시 및 내보내기 > 다음으로 내
보내기 > JPG 혹은 PDF]로 저장해 주세요. 수정이
필요할 경우 PSD 파일로 저장해 PC 포토샵에서 편
집해 주세요.

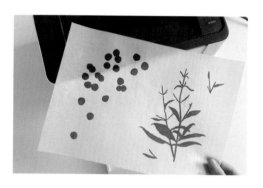

06. 엽서 크기에 맞게 도안을 트레이싱지에 출력
해 주세요. 도안은 노란색과 초록색으로 채울 부분을
나누어 총 2장을 준비합니다. 도안이 작다면 A4 크
기에 2가지가 모두 들어갈 수 있도록 편집해 프린트
해도 좋습니다. 이번 작품은 A5 크기의 엽서를 활용
할 것이기에 A4 크기 1장에 출력했어요.

Tip ●●● **클리핑 마스크를 씌우는 대신 처음부터 검은색으로 그리기**

2가지 색으로 도안을 그린 후 각각의 레이어에 클리핑 마스크 작업을 해주었지만, 이
과정이 번거롭다면 처음부터 검은색으로 그려도 괜찮아요. 어도비 프레스코에서 클
리핑 마스크를 작업한 후 PC 포토샵에서 PSD 파일을 열었을 때 레이어가 1~2개 정
도 있는 것은 괜찮지만 그 이상으로 많아지면 복잡해져서 작업하기가 더 어려울 수
있거든요. 단, 검은색만으로 그리더라도 2가지 이상의 색으로 인쇄할 예정이라면 레
이어를 구분해서 그린 후 색상 개수에 맞게 프레임을 제작해 주세요. 검은색으로 잎
과 줄기 / 꽃 레이어를 나눠서 그린 후 컬러 클리핑 마스크를 입혀 색상 조합을 체크
하는 방법도 있으니 여러 가지로 시도해보고 본인에게 맞는 작업 방식을 찾아보세요.

실크스크린 프린트하기 silk-screen printing

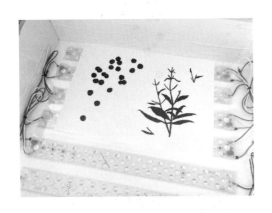

01. 감광기 중앙에 도안을 올립니다.

참고 다른 감광 도구 사용 시 65쪽을 참고하세요.

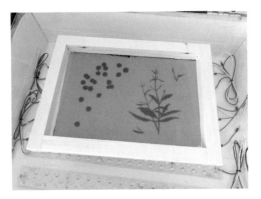

02. 프레임을 도안 중앙에 맞춰 올립니다.

참고 좀 더 작은 프레임 2개에 도안을 각각 노광시켜도 됩니다.

03. 흰 종이나 원단을 한 겹 깐 후 무거운 책 등의 평평한 물건을 올려 도안과 프레임 사이에 빈틈이 없도록 합니다. 이후 알맞은 시간 동안 노광시켜 주세요.

참고 감광 시간은 49쪽을 참고해 감광기, 햇빛, 라이트박스 등 자신이 사용하는 도구에 맞는 시간을 테스트한 후 적용해 주세요.

04. 감광이 잘되었는지 확인해보세요. 도안 부분이 살짝 노란색을 띠면 감광이 잘된 것입니다.

05. 샤워기로 프레임을 깨끗이 수세한 후 완전히 말립니다. 도안 부분이 잘 탈막되지 않을 때는 부드러운 스펀지로 문질러 줘도 좋습니다.

참고 너무 세게 문지를 경우 도안 외의 부분이 탈막될 수 있으니 주의해 주세요. 섬세한 도안일수록 수압으로만 씻어주는 것이 좋습니다.

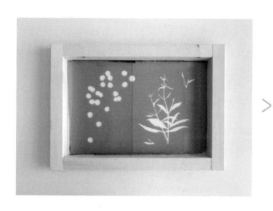

06. 종이에 테스트 인쇄해 핀홀이 없는지 확인한 후 본 인쇄를 합니다. 엽서용 종이에 프레임의 위치를 잘 맞춰 올리고 원하는 색상의 잉크를 프레임 한쪽에 덜어주세요.

참고 잉크가 너무 빽빽하다면 리타더 베이스나 소량의 물을 섞어 농도를 조절해 주세요.

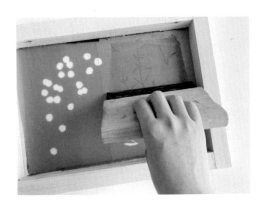

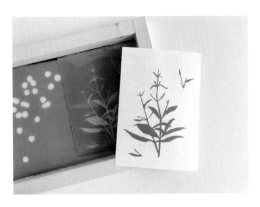

07. 스퀴지를 대고 적당한 힘을 주어 잉크를 끌어
내립니다. 2~3회 반복합니다.

08. 다음 색을 찍기 전에 그늘에서 완전히 말려주
세요.

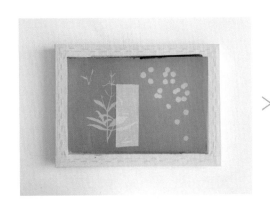

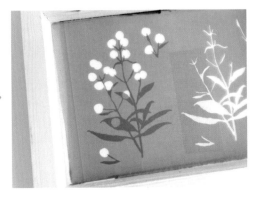

09. 프레임 하나로 2가지 이상의 색을 찍어낼 경
우 옆 도안에 임시로 종이테이프를 붙여주세요. 인접
하는 부분에만 붙이면 됩니다. 이렇게 하면 노란색
꽃 부분을 찍을 때 잎과 줄기 도안 쪽으로 잉크가 새
는 것을 막을 수 있습니다. 접착력이 너무 강한 테이
프를 사용하면 감광액이 탈막될 수도 있으니 주의하
세요.

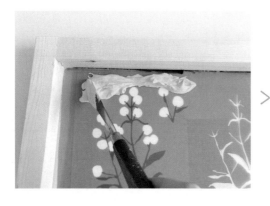
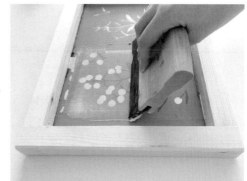

10. 노란색 꽃을 찍어줄 위치를 잘 조정한 후 잉크를 덜어줍니다. 스퀴지를 대고 적당한 힘을 주어 잉크를 끌어내립니다. 2~3회 반복합니다.

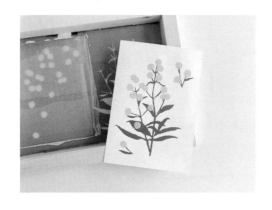

11. 완성된 작품은 그늘에서 말려주세요.

Tip ●●●

응용작 살펴보기

2도 엽서에서 1가지 색상을 더 추가해 3도 엽서를 만들어보세요. 3가지 색으로 레이어를 나눠 도안을 그린 후 프린트하여 노광시킵니다. 밝은 색상부터 차근차근 찍어보세요. 다양한 색을 활용할수록 완성도 높은 작품을 만들 수 있답니다.

03.

버블 포스터

2가지 이상의 색상이 겹치게 표현된 도안은 2가지 방법으로 만들 수 있습니다. 도안 1은 큰 원과 작은 원 일부분이 겹치게 되어있고, 도안 2는 수정 작업을 거쳐 전혀 겹치지 않도록 되어있습니다. 도안을 어떻게 수정하느냐에 따라 완성작의 느낌이 달라진답니다.

도안 미리보기

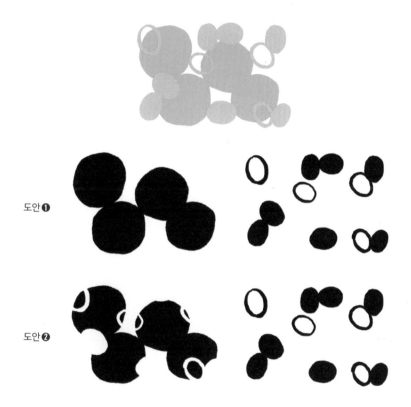

도안❶

도안❷

Check Point

- 색상이 겹치는 2도 도안 수정하기
- 2도 겹치게 찍어보기 vs. 2도 안 겹치게 찍어보기
- 포스터용 종이 크기 : 8절 (272×394mm)
- 프레임 : 내경 260×350mm 1개, 460×550mm 1개 / 망사 150목

준비물

- 감광 도구(감광기, 햇빛, 라이트박스 등)
- 망사가 매어진 프레임 2개 (감광액 발라 말린 상태)
- 실크스크린용 잉크 2가지 (노란색, 보라색), 잉크 나이프
- A3 크기의 트레이싱지 (또는 OHP 필름)
- 포스터용 종이
- 스퀴지

● 도안 그리기 design creation

01. 어도비 프레스코에서 A3 크기의 캔버스를 만듭니다. 마음에 드는 색상을 골라 동그란 형태를 자유롭게 그려주세요.

참고 A3용 프린트기가 없다면 더 작게 만들어도 괜찮습니다.

02. 새 레이어를 추가한 후 다른 색상을 활용해 작은 동그라미를 여러 개 그립니다. 전체적인 균형을 확인하며 과정 ①에서 그린 원과 일부 겹치게 그려주세요. 면을 채우기도, 두꺼운 라인으로만 그려보기도 하며 풍성한 느낌을 표현해봅니다.

 >

03. 폼폼 플라워 엽서 도안 그리기(84쪽)와 마찬가지로 2개의 레이어 각각에 클리핑 마스크를 더해 검은색을 채워줍니다. 이때 [픽셀로 채우기]를 선택하세요. 포토샵으로 편집 시 픽셀, 일러스트레이터로 편집 시 벡터를 선택하면 됩니다.

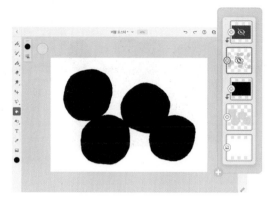

04. 각 레이어에 검은색 클리핑 마스크가 적용된 모습이 보이시나요? 레이어 별로 나누어 2개의 이미지 파일로 각각 저장합니다.

참고 손그림으로 도안을 만들 경우 76쪽 과정 ①~③ 을 참고하세요. 2가지 색으로 인쇄할 예정이므로 2장의 트레이싱지에 같은 색으로 표현할 그림끼리 모아서 그려줍니다. 겹치는 부분을 수정하고 싶다면 스캔 후 이미지 파일로 저장해 포토샵에서 리터치합니다.

⬤ 도안 수정하기 design modification

버블 포스터는 2가지 색상으로 인쇄할 예정인데요. 현재 도안 상 2가지 색상 사이에 겹치는 부분이 생깁니다. 그대로 찍어도 크게 상관은 없지만 겹치는 부분은 당연히 잉크도 겹쳐서 찍히겠죠. 만약 진한 색 2가지를 인쇄하려고 했다면 원래 의도와는 다른 느낌으로 완성될 수도 있어요. 이를 방지하기 위해서 포토샵으로 도안에 겹치는 부분이 없도록 수정을 해줍니다.

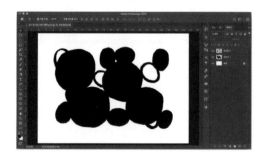

01. 91쪽 도안 1의 형태와 같은 2가지 도안을 각각의 레이어에 불러옵니다.

02. 위쪽 레이어에 있는 도안을 선택한 후 [Ctrl+ 레이어 작은 축소창]을 클릭합니다.

03. [Ctrl+J]를 눌러 복사본을 만들어 줍니다(레이어 1 복사본).

참고 복사본을 만드는 이유는 작업이 잘못되었거나 수정하고 싶을 때를 위해 원본을 남겨두는 것이에요. 평소에도 복사본을 만드는 습관을 갖는다면 좀 더 안전하게 작업할 수 있습니다.

04. 레이어 2의 도안 부분이 선택된 상태로(과정 ②에서 진행한 상태) 레이어 1 복사본을 선택합니다. 레이어 1의 원본은 왼쪽의 눈 아이콘(👁)을 눌러 레이어를 꺼둡니다.

05. [Delete]를 눌러 겹치는 영역을 삭제한 후 [Ctrl+D]를 눌러 선택된 영역을 해제합니다.

06. 레이어 2 왼쪽의 눈 모양 아이콘(👁)을 눌러 레이어를 끄고 겹치는 부분이 제대로 삭제되었는지 확인해 주세요. 큰 원만 그려진 이미지와 겹치는 부분을 삭제한 이미지, 총 2장을 출력합니다.

실크스크린 프린트하기 silk-screen printing

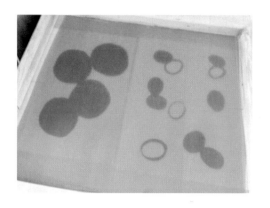

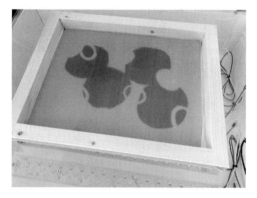

01. 감광기 중앙에 도안을 올린 후 프레임을 도안 중앙에 맞춰 올립니다.

참고 91쪽 도안 1, 2 중 인쇄할 색상 조합을 고려해 선택해 주세요. 진한 색, 연한 색 조합이라면 도안 1(왼쪽 사진), 2가지 모두 진한 색이라면 수정 과정을 거친 도안 2(오른쪽 사진)를 추천합니다.

참고 다른 감광 도구 사용 시 65쪽을 참고하세요.

02. 흰 종이나 원단을 한 겹 깐 후 무거운 책 등의 평평한 물건을 올려 도안과 프레임 사이에 빈틈이 없도록 합니다. 이후 알맞은 시간 동안 노광시켜 주세요.

참고 감광 시간은 49쪽을 참고해 감광기, 햇빛, 라이트박스 등 자신이 사용하는 도구에 맞는 시간을 테스트한 후 적용해 주세요.

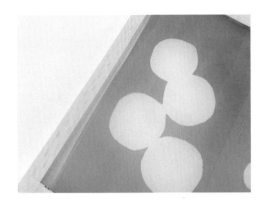

03. 감광이 잘되었는지 확인해보세요. 도안 부분이 살짝 노란색을 띠면 감광이 잘된 것입니다. 샤워기로 프레임을 깨끗이 수세한 후 완전히 말립니다. 도안 부분이 잘 탈막되지 않을 때는 부드러운 스펀지로 문질러 줘도 좋습니다.

참고 너무 세게 문지를 경우 도안 외의 부분이 탈막될 수 있으니 주의해 주세요. 섬세한 도안일수록 수압으로만 씻어주는 것이 좋습니다.

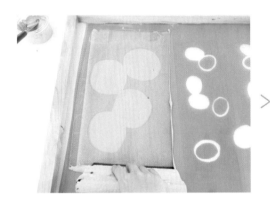

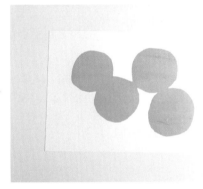

04-1. 종이에 테스트 인쇄해 핀홀이 없는지 확인한 후 본 인쇄를 합니다. 포스터용 종이에 큰 원이 감광된 프레임을 중앙에 맞춰 올리고 연한 색 잉크를 프레임 한 쪽에 덜어주세요. 스퀴지를 대고 적당한

힘을 주어 잉크를 끌어내립니다. 2~3회 반복합니다. 도안 1로 찍은 모습입니다.

참고 잉크가 너무 뻑뻑하다면 리타더 베이스나 소량의 물을 섞어 농도를 조절해 주세요.

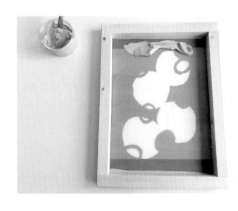

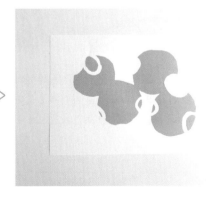

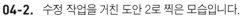
04-2. 수정 작업을 거친 도안 2로 찍은 모습입니다.

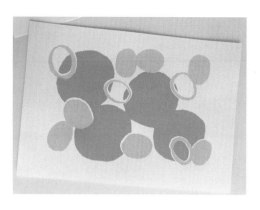

05. 겹치는 부분의 위치를 잘 체크해 작은 원이 감광된 프레임을 올립니다. 다른 색의 잉크를 프레임에 덜어 같은 방법으로 찍어 주세요.

06. 완성된 작품은 그늘에서 말려주세요.

Tip ●●● **응용작 살펴보기**

초록색과 파란색, 비교적 진한 2가지 색을 활용하면서 도안의 겹치는 부분을 삭제하지 않고 그대로 찍어본 작품이에요. 겹치는 부분이 많지 않다면 그대로 인쇄해도 큰 방해 없이 잘 어우러집니다. 이처럼 어떤 느낌으로 완성할 것인가에 따라 겹치는 부분을 생략할 수도, 그대로 인쇄할 수도 있답니다. 도안을 수정하는 방식을 익혀두고 경우에 맞게 활용해보세요.

04. 베리 포스터

2가지 이상의 색과 텍스처가 섞여 있는 도안을 활용해 볼 거예요. 크고 작은 베리류 열매를 그린 후 거친 느낌의 브러시로 효과를 주면 텍스처를 표현할 수 있어요. 브러시 효과를 줄 때는 진한 색으로 그려주는 것이 좋습니다. 도안을 다 그렸다면 같은 색끼리 레이어를 나눠 도안을 각각 출력한 후 종이에 찍어 합쳐줍니다.

도안 미리보기

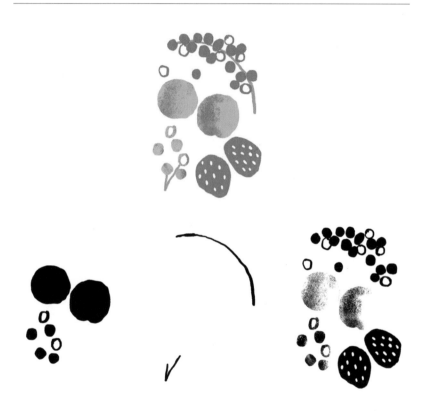

Check Point

∘ 3가지 색상 찍기
∘ 도안에 텍스처 표현하기
∘ 색상별 도안 나누기
∘ 포스터용 종이 크기 : 16절
 (197×272mm)
∘ 프레임 : 내경 210×300mm 2개,
 260×350mm 1개 / 망사 150~180목

준비물

∘ 감광 도구 (감광기, 햇빛, 라이트박스 등)
∘ 망사가 매어진 프레임 3개 (감광액 발라 말린 상태)
∘ 실크스크린용 잉크 3가지 (노란색, 초록색, 빨간색),
 잉크 나이프
∘ A4 크기의 트레이싱지 (또는 OHP 필름)
∘ 포스터용 종이
∘ 스퀴지

도안 그리기 design creation

01. 어도비 프레스코에서 A4 크기의 캔버스를 만듭니다. 크고 작은 베리류 열매를 그립니다.

02. 그림 일부분에 텍스처를 올려볼 거예요. 어도비 프레스코 브러시 메뉴에서 [FX - 노이즈 제어] 브러시를 골랐어요.

참고 다양한 브러시를 직접 써본 후 다른 브러시를 선택해도 좋습니다. 단, 너무 가늘고 섬세한 것보다는 텍스처 입자가 어느 정도 알갱이처럼 보이는 브러시를 선택하는 게 실크스크린 인쇄에 적합합니다.

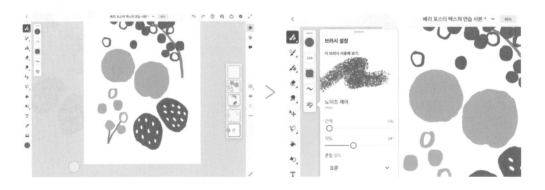

03. 브러시 크기는 약 250 정도로 설정하고 텍스처를 올려줄 노란색 도안 위에 새로운 레이어를 만듭니다. 브러시가 마음에 들지 않는다면 브러시 설정 아이콘을 눌러 간격을 조절해보세요. 색상은 기존 도안에 사용한 빨간색을 사용할 거예요.

04. 텍스처를 올려주고 싶은 부분에 자유롭게 드로잉 해주세요.

05. 텍스처가 어떻게 완성될지 확인하기 위해 클리핑 마스크 아이콘(🖼)을 눌러 적용해보세요.

06. 클리핑 마스크 아이콘을 눌러 다시 해제하고 텍스처를 더 올리고 싶은 부분에 같은 브러시로 드로잉합니다. 노란색 부분에 빨간색 텍스처를 입혀줄 거예요.

07. 클리핑 마스크 아이콘(🖼)을 눌러 텍스처가 제대로 적용되었는지 확인해보세요.

참고 손그림으로 도안을 만들 경우 76쪽 과정 ①~③을 참고하세요. 3가지 색으로 인쇄할 예정이므로 3장의 트레이싱지에 같은 색으로 표현할 그림끼리 모아서 그려줍니다. 브러시 효과를 더하고 싶다면 스캔 후 이미지 파일로 저장해 포토샵에서 리터치합니다.

● 도안 수정하기 1 design modification

클리핑 마스크를 적용해 텍스처 부분을 검은색 도안으로 만들어 볼 거예요.

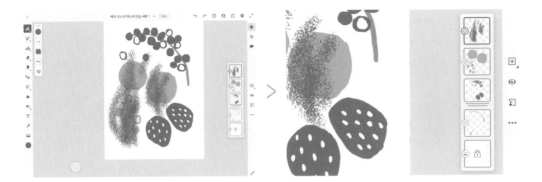

01. 도안 그리기의 과정 ⑥과 동일한 사진입니다. 텍스처 레이어를 선택 후 클리핑 마스크를 해제해 주세요.

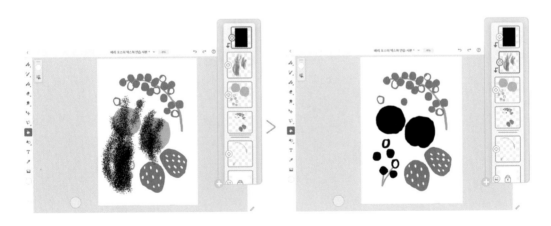

02-1. 새로운 레이어를 만든 후 페인트 아이콘으로 검은색을 입혀준 다음 클리핑 마스크 아이콘(◁▥)을 눌러 주세요. 이때 노란색 도안에 검은색 텍스처를 적용하고 싶어도 텍스처 레이어에 클리핑 마스크를 적용한 상태에선 오른쪽 이미지처럼 노란색 도안에도 가장 위에 있는 검은색 배경 레이어가 클리핑 마스크로 적용됩니다.

02-2. '텍스처만' 클리핑 마스크를 적용하고 싶다면 레이어 메뉴(…)에서 가장 아래에 있는 '아래로 병합'을 눌러주세요. 텍스처 레이어에 검은색 배경이 병합되었습니다.

03. 노란색 도안 바로 위에 새로운 레이어를 만들어 페인트 아이콘으로 흰색을 채워주세요. 이후 클리핑 마스크 아이콘(◧)을 눌러줍니다. 검은색 텍스처만 보이고 노란색 도안은 흰색이 입혀져 보이지 않는 상태입니다.

04. 흰색 배경의 클리핑 마스크를 선택해 '아래로 병합'을 눌러주세요. 노란색 레이어에 흰색 배경이 병합되었습니다.

참고 이때 노란색 도안의 복사본을 꼭 만들어 주세요. 복사본을 만들어 놓지 않으면 왼쪽 이미지처럼 노란색 도안이 없어질 수 있습니다. 혹시 모를 수정을 대비하는 과정입니다.

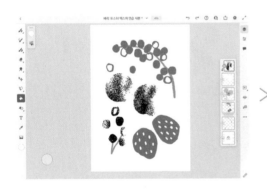

05. 마지막으로 검은색 텍스처가 활성화된 상태로 클리핑 마스크 아이콘을 눌러주면 클리핑 마스크가 적용되면서 노란색 도안 형태에 맞게 텍스처 도안이 만들어진 것을 확인할 수 있습니다.

● 도안 수정하기 2 design modification

같은 색을 사용한 그림들의 레이어를 합치면 도안을 쉽고 편리하게 나눌 수 있습니다. [Ctrl+E]를 눌러 2개 이상의 레이어를 합칩니다.

01. 도안을 PSD로 저장해 포토샵에서 불러옵니다. 빨간색이 포함된 레이어들을 [Ctrl]을 누른 채 선택한 후 [Ctrl+E]를 누르면 레이어가 합쳐집니다.

02. 마찬가지로 남은 레이어도 노란색끼리, 초록색끼리 합쳐 정리해 줍니다. 총 3가지 색상이니 3가지 레이어로 구분되게 정리해 주세요. [Ctrl+E]를 눌러 레이어를 합치면 가장 위쪽에 있는 레이어 이름

으로 대체됩니다. 레이어를 합친 후 각 레이어가 구분되도록 이름을 변경해 주세요. 포스터 크기에 맞게 도안을 트레이싱지에 출력해 주세요. 레이어 각각 1장씩, 총 3장을 뽑아줍니다.

실크스크린 프린트하기 silk-screen printing

01. 감광기 중앙에 도안을 올립니다. 감광기 크기에 따라 나눠 올려주세요.

참고 다른 감광 도구 사용 시 65쪽을 참고하세요.

참고 도안 여러 개를 감광할 때에는 하나당 과정 ①~⑤까지의 작업을 끝낸 후 같은 방법으로 감광해 주는 것이 좋습니다.

02. 프레임을 도안 중앙에 맞춰 올립니다.

참고 왼쪽의 텍스처 없는 도안은 150목, 오른쪽의 텍스처 있는 도안은 180목 망사가 매어진 프레임을 사용했습니다.

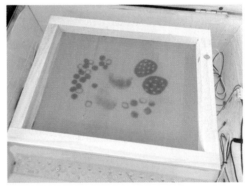

참고 세밀하게 표현한 텍스처 부분은 완벽하게 감광되지 않을 수도 있습니다. 과정 ⑤에서 수세할 때 너무 세게 문지르지 않도록 주의해야 하며, 섬세한 도안을 감광하고 싶다면 200목 이상의 망사를 추천합니다.

03. 흰 종이나 원단을 한 겹 깐 후 무거운 책 등의 평평한 물건을 올려 도안과 프레임 사이에 빈틈이 없도록 합니다. 이후 알맞은 시간 동안 노광시켜 주세요.

참고 감광 시간은 49쪽을 참고해 감광기, 햇빛, 라이트박스 등 자신이 사용하는 도구에 맞는 시간을 테스트한 후 적용해 주세요.

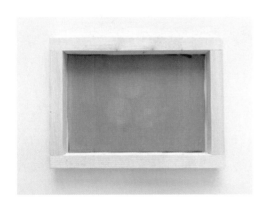 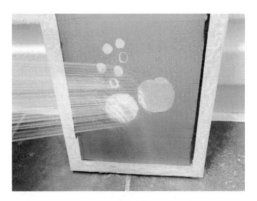

04. 감광이 잘되었는지 확인해보세요. 도안 부분이 살짝 노란색을 띠면 감광이 된 것입니다.

05. 샤워기로 프레임을 깨끗이 수세한 후 완전히 말립니다. 도안 부분이 잘 탈막되지 않을 때는 부드러운 스펀지로 문질러 줘도 좋습니다.

참고 너무 세게 문지를 경우 도안 외의 부분이 탈막될 수 있으니 주의해 주세요. 섬세한 도안일수록 수압으로만 씻어주는 것이 좋습니다.

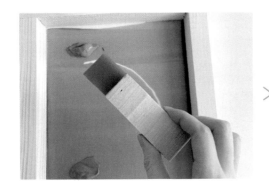

06. 종이에 테스트 인쇄해 핀홀이 없는지 확인한 후 본 인쇄를 합니다. 포스터용 종이에 프레임의 위치를 잘 맞춰 올리고 줄기 부분 위쪽에 초록색 잉크를 덜어줍니다. 작은 스퀴지를 대고 적당한 힘을 주어 잉크를 끌어내립니다. 2~3회 반복한 후 말려주세요.

참고 작거나 가느다란 선 형태의 도안은 유제 스크래퍼로 사용하는 작은 스퀴지를 활용하세요.

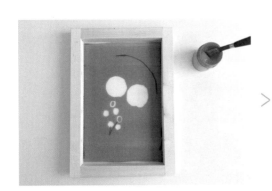
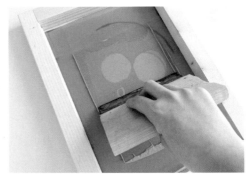

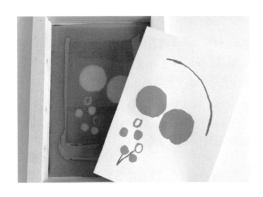

07. 첫 번째 색상이 완전히 말랐다면 두 번째 색상의 위치를 잘 조정한 후 스퀴지를 대고 적당한 힘을 주어 잉크를 끌어내립니다. 2~3회 반복한 후 말려주세요.

참고 여러 색을 찍을 경우 밝은색부터 찍는 것이 좋습니다.

참고 잉크가 너무 뻑뻑하다면 리타더 베이스나 소량의 물을 섞어 농도를 조절해 주세요.

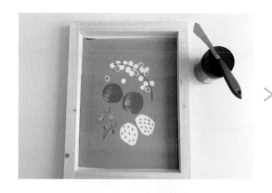

08. 남은 색상도 위치를 잘 조정한 후 인쇄해 주세요.

09. 완성된 작품은 그늘에서 말려주세요.

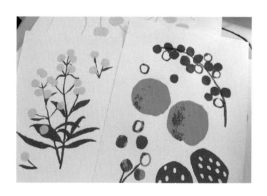

Tip ●●●　　　**응용작 살펴보기**

면 형태의 파란색 원 위에 더 짙은 다른 파
란색을 찍어 텍스처를 표현한 작품입니
다. 도안을 만들 때 2가지의 진한 색이 서
로 겹치거나 방해받지 않도록 도안을 수정
해 주는 것이 좋습니다(도안 수정하기 93쪽
참고).

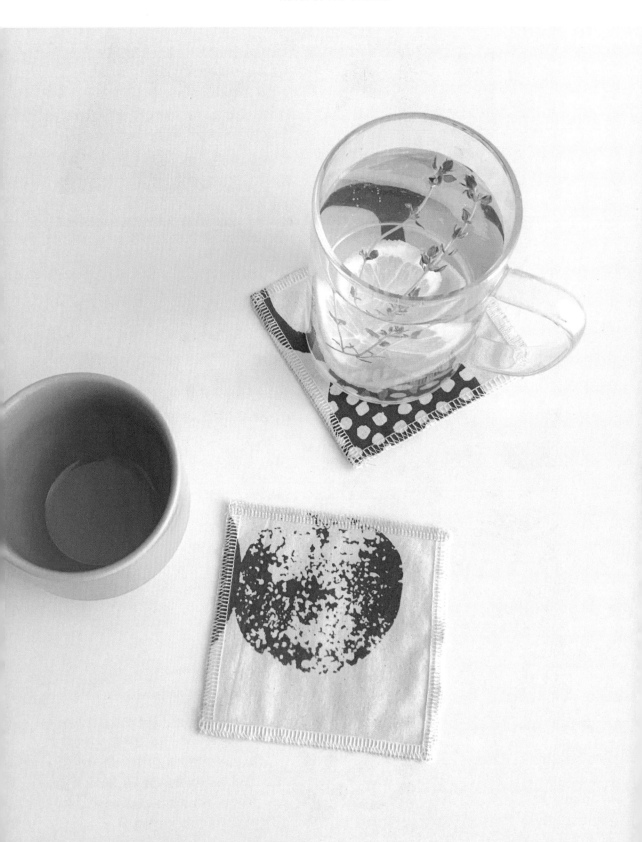

05。 내추럴 티코스터

도안에 표현한 텍스처보다 구멍이 큰 망사를 사용하면 제대로 인쇄되지 않을 수 있습니다. 미세한 라인이나 텍스처를 표현하고 싶다면 150목 이상의 촘촘한 망사를 사용해 작업하세요. 여러 가지 텍스처가 있는 도안을 다양한 망사로 테스트하다 보면 질감 표현에 대한 감각을 익힐 수 있습니다.

도안 미리보기

Check Point

- 여러 가지 텍스처 표현하기
- 종이와 원단 2가지에 찍어서 비교해보기
- 150목 이상의 망사 사용해보기
- 원단 크기 : 200×300mm (티코스터 총 3개 제작)
- 프레임 : 내경 260×350mm / 망사 180목

준비물

- 감광용 도구 (감광기, 햇빛, 라이트박스 등)
- 망사가 매어진 프레임 (감광액 발라 말린 상태)
- 실크스크린용 잉크 1가지 (파란색), 잉크 나이프
- A4 크기의 트레이싱지 (또는 OHP 필름)
- 면 원단
- 스퀴지

● 도안 그리기 design creation

텍스처를 만들고 적용하는 방법은 여러 가지가 있습니다. 쉽게 사용할 수 있는 2가지 방법을 알려 드릴 테니 본인에게 좀 더 맞는 방법을 선택해보세요.

[방법1] 어도비 프레스코를 이용해 텍스처 직접 그리기

01. 배경이 될 도형들을 검은색으로 그립니다. 도형마다 새 레이어에 그려준 후 마지막에 그룹화합니다.

참고 도형마다 레이어를 따로 만들어 줘야 수정을 하거나 텍스처를 올려줄 때 작업하기 편합니다.

02. 텍스처를 넣고 싶은 도안을 정했다면 새 레이어를 추가해 원하는 브러시로 텍스처를 표현해보세요. 텍스처 레이어에 클리핑 마스크를 적용해 도안에 제대로 적용되는지 확인합니다. 완성된 도안으로 인쇄하고 싶다면 102쪽 과정 ③~⑤를 참고해 마무리한 후 출력합니다.

[방법2] 텍스처 이미지를 다운로드한 후 어도비 포토샵을 활용해 적용하기
(텍스처는 온라인에서 검색 후 무료 이미지 또는 유료 이미지를 다운로드해 사용하세요.)

01. 텍스처 적용 전인 도안과 배경이 투명한 상태인 텍스처 파일(PNG)을 포토샵에 불러옵니다. 텍스처 파일을 클릭한 상태로 드래그해 기본 도안 위의 레이어로 가져옵니다.

02. 텍스처 레이어를 클릭하고 [Ctrl+U] 혹은 상단 메뉴바에서 [이미지 > 조정 > 색조/채도]를 선택해 밝기 +100으로 설정합니다.

03. 텍스처를 얹힐 도안의 레이어 축소창을 [Ctrl]과 함께 눌러주세요. 선택한 레이어의 도안 영역이 선택됩니다.

04. [Ctrl+Shitf+I]를 눌러 선택 영역을 반전시켜 줍니다. 도안 외 부분이 선택됩니다.

05. 이 상태에서 텍스처 레이어를 선택 후 [Delete]를 눌러주면 도안 외 부분의 텍스처가 지워집니다.

06. 도안 부분을 제외한 영역의 텍스처가 제대로 지워졌는지 확인한 후 [Ctrl+D]를 눌러 선택 영역을 해제해 줍니다.

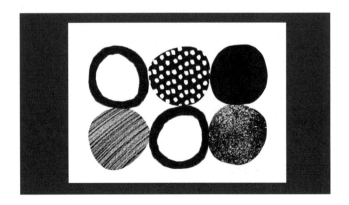

07. 다른 원의 텍스처도 같은 방법으로 적용해 줍니다. 출력하여 도안으로 사용합니다.

실크스크린 프린트하기 silk-screen printing

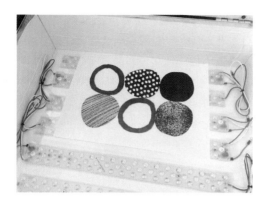

01. 감광기 중앙에 도안을 올립니다.

참고 다른 감광 도구 사용 시 65쪽을 참고하세요.

02. 프레임을 도안 중앙에 맞춰 올립니다. 흰 종이나 원단을 한 겹 깐 후 무거운 책 등의 평평한 물건을 올려 도안과 프레임 사이에 빈틈이 없도록 합니다. 이후 알맞은 시간 동안 노광시켜 주세요.

참고 감광 시간은 49쪽을 참고해 감광기, 햇빛, 라이트박스 등 자신이 사용하는 도구에 맞는 시간을 테스트한 후 적용해 주세요.

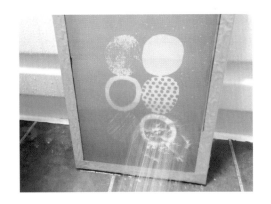

03. 감광이 잘되었는지 확인해보세요. 도안 부분이 살짝 노란색을 띠면 감광이 잘된 것입니다. 샤워기로 프레임을 깨끗이 수세한 후 완전히 말립니다. 도안 부분이 잘 탈막되지 않을 때는 부드러운 스펀지로 문질러 줘도 좋습니다.

참고 너무 세게 문지를 경우 도안 외의 부분이 탈막될 수 있으니 주의해 주세요. 섬세한 도안일수록 수압으로만 씻어주는 것이 좋습니다.

04. 종이에 테스트 인쇄해 핀홀이 없는지 확인한 후 본 인쇄를 합니다.

05. 원단에 프레임의 위치를 잘 맞춰 올리고 원하는 색상의 잉크를 프레임에 한 쪽에 덜어주세요. 스퀴지를 대고 적당한 힘을 주어 잉크를 끌어내립니다. 2~3회 반복합니다. 완성된 작품은 그늘에서 말려주세요.

참고 잉크가 너무 뻑뻑하다면 리타더 베이스나 소량의 물을 섞어 농도를 조절해 주세요.

참고 150목 이상의 망사를 사용하면 텍스처가 좀 더 잘 표현됩니다. 테스트한 종이와 비교해보면서 배경 재질에 따라 텍스처가 어떻게 달리 표현되는지 감각을 익혀봅니다.

Tip ●●●　　　**응용작 살펴보기**

도안에 여러 가지 추상적인 모양을 더해 좀 더 특별한 느낌을 표현해보세요. 도안은 실크스크린으로 인쇄 후 완성된 작품을 그대로 티매트로 사용하거나 잘라서 가장자리에 마감 바느질을 한 후 티 코스터로 사용해도 좋답니다.

06. 심플 티매트

프레임에 매는 망사처럼 원단도 짜임이나 소재에 따라 질감이 부드럽기도, 거칠기도 해요. 부드러운 원단에는 비교적 종이처럼 고르게 인쇄되는 반면 거칠고 촘촘하지 않은 마, 린넨 같은 원단에는 인쇄가 고르게 되지 않을 수도 있습니다. 원단의 소재에 따라 망사의 목 수를 조절하거나 잉크의 점도를 조절해 주면 퀄리티를 높일 수 있어요. 단순한 패턴을 두 가지 다른 질감의 원단에 프린트하며 결과물을 비교해보세요. 이때 같은 목의 망사와 같은 잉크를 사용해야 합니다.

도안 미리보기

Check Point

- 1도의 단순한 패턴 찍어보기
- 부드러운 면 원단과 표면에 굴곡이 있는 거즈면 원단에 찍고 비교해보기
- 원단 크기 : 400×300mm
- 프레임 : 내경 260×350mm / 망사 150목

준비물

- 감광용 도구 (감광기, 햇빛, 라이트박스 등)
- 망사가 매어진 프레임 (감광액 발라 말린 상태)
- 실크스크린용 잉크 1가지 (검은색), 잉크 나이프
- A4 크기의 트레이싱지 (또는 OHP 필름)
- 티매트용 원단 (부드러운 면 또는 거즈면)
- 스퀴지

도안 그리기 design creation

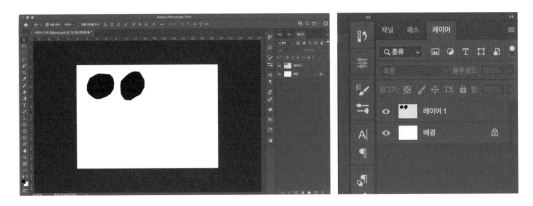

01. 하나의 레이어에 2가지 패턴을 그려주세요. 손이나 디지털 드로잉 앱으로 그린 이미지를 포토샵에 불러와도 좋습니다.

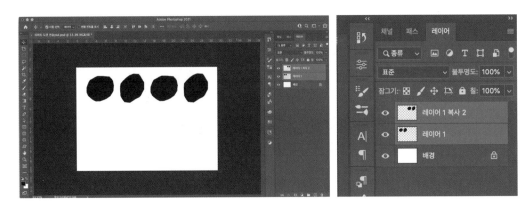

02. [Alt+Shift]를 누른 채 마우스로 옆으로 드래그해 줍니다. 수평 방향으로 복사가 됩니다. [Ctrl+E]를 눌러 두 레이어를 합쳐줍니다.

03. [Alt+Shift] 누른 채 아래로 2회 더 드래그해 사진과 같이 복사해 줍니다.

04. 119쪽 완성된 도안을 보면 가운데 가로줄의 도형 위치가 서로 다른 것을 볼 수 있어요. 가장 오른쪽 도형을 선택해 복사한 채 지우고 레이어를 오른쪽으로 한 칸씩 밀고 가장 왼쪽에 지웠던 패턴을 붙여 넣어 엇갈리는 패턴을 만들 거예요. 두 번째 레이어를 선택한 상태에서 가장 오른쪽 도형을 드래그해 주세요. [Ctrl+C]를 눌러 복사한 후 [Delete]를 눌러 삭제해 줍니다.

05. [Ctrl+D]를 눌러 영역 선택을 해제하면 점선이 사라집니다.

06. 두 번째 레이어를 마우스로 드래그하거나 키보드 방향 키를 눌러 오른쪽으로 옮겨주세요. [Ctrl+V]를 눌러 과정 ④에서 복사 후 삭제했던 패턴을 가장 앞쪽 공간에 붙여줍니다.

07. 별도의 레이어로 생성되기 때문에 복사한 레이어만 가장 왼쪽으로 옮겨줍니다.

08. 모든 레이어를 선택한 후 [Ctrl+E]를 눌러 레이어를 병합해 정리합니다. 출력하여 도안으로 사용합니다.

실크스크린 프린트하기 silk-screen printing

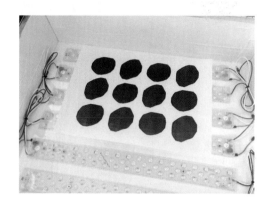

01. 감광기 중앙에 도안을 올립니다.

참고 다른 감광 도구 사용 시 65쪽을 참고하세요.

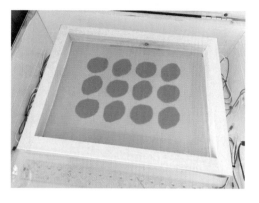

02. 프레임을 도안 중앙에 맞춰 올립니다.

03. 흰 종이나 원단을 한 겹 깐 후 무거운 책 등의 평평한 물건을 올려 도안과 프레임 사이에 빈틈이 없도록 합니다. 이후 알맞은 시간 동안 노광시켜 주세요.

참고 감광 시간은 49쪽을 참고해 감광기, 햇빛, 라이트박스 등 자신이 사용하는 도구에 맞는 시간을 테스트한 적용해 주세요.

04. 감광이 잘되었는지 확인해보세요. 도안 부분이 살짝 노란색을 띠면 감광이 잘된 것입니다.

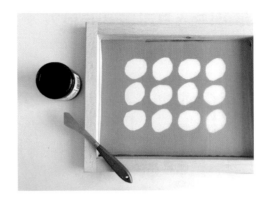

05. 샤워기로 프레임을 깨끗이 수세한 후 완전히 말립니다. 도안 부분이 잘 탈막되지 않을 때는 부드러운 스펀지로 문질러 줘도 좋습니다.

참고 너무 세게 문지를 경우 도안 외의 부분이 탈막될 수 있으니 주의해 주세요. 섬세한 도안일수록 수압으로만 씻어주는 것이 좋습니다.

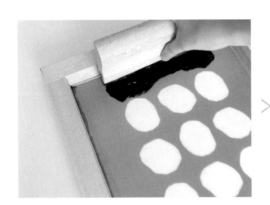

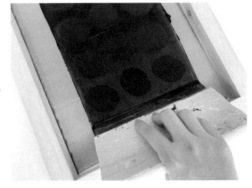

06. 종이에 테스트 인쇄해 핀홀이 없는지 확인한 후 본 인쇄를 합니다. 원단에 프레임의 위치를 잘 맞춰 올리고 원하는 색의 잉크를 프레임에 한 쪽에 덜어주세요. 스퀴지를 대고 적당한 힘을 주어 잉크를 끌어내립니다. 2~3회 반복합니다.

참고 잉크가 너무 뻑뻑하다면 리타더 베이스나 소량의 물을 섞어 농도를 조절해 주세요.

참고 간혹 잉크의 점도가 높거나 양이 부족할 때 하단의 사진처럼 찍히는 경우가 있는데요. 이럴 땐 잉크를 좀 더 덜어주거나 스퀴지를 눕혀서 또는 반대 방향으로 찍어보세요.

07. 완성된 작품은 그늘에서 말려주세요.

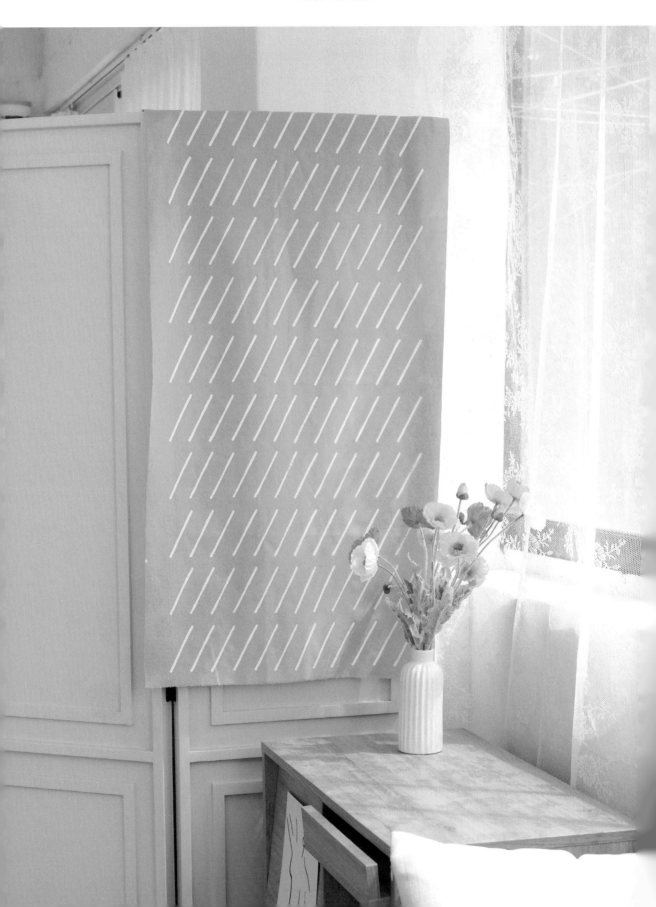

07. 미니 커튼

큰 원단에 패턴 도안을 찍어볼 거예요. 2가지 주의사항을 숙지한 후 집중력을 발휘해 작업해 주세요. 첫째, 중간중간 잘 말려야 해요. 모든 프레임에는 잉크를 덜어낼 여유 공간을 두고 도안을 감광하기 때문에 반복적인 패턴을 찍을 경우 이전에 인쇄한 부분과 프레임이 겹치는 부분이 생겨요. 따라서 한 번 패턴을 찍은 후 위치를 옮길 때 히팅건이나 드라이기로 겹치는 부분을 꼭 말려줘야 합니다. 둘째, 위치를 옮길 때 인쇄할 부분을 연필이나 수성펜으로 미리 표시해 두어야 동일한 간격의 패턴을 찍어낼 수 있답니다.

도안 미리보기

Check Point	준비물
◦ 대형 원단 사용하기	◦ 감광 도구 (감광기, 햇빛, 라이트박스 등)
◦ 반복적인 패턴 간격 맞춰 찍기	◦ 망사가 매어진 프레임 (감광액 발라 말린 상태)
◦ 원단 크기 : 500×900mm	◦ 실크스크린용 잉크 1가지 (흰색), 잉크 나이프
◦ 프레임 : 내경 210×300mm / 망사 150목 (큰 사이즈의 작품일수록 큰 프레임을 사용하는 것이 좋습니다)	◦ A4 크기의 트레이싱지 (또는 OHP 필름)
	◦ 커튼용 원단
	◦ 스퀴지
	◦ 자, 수성 초크펜
	◦ 드라이기 (또는 히팅건)
	◦ 테이프 클리너 (또는 박스테이프)

도안 그리기 design creation

01. 대각선을 하나 그린 후 포토샵을 활용해 동일한 간격으로 복사해 줍니다. A4 크기의 트레이싱지에 출력해 주세요.

참고 대각선은 손이나 디지털 드로잉 앱으로 그려도, 포토샵 도형툴을 이용해도 돼요.

실크스크린 프린트하기 silk-screen printing

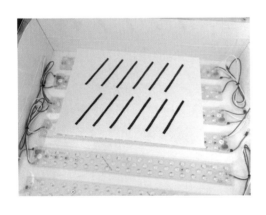

01. 감광기 중앙에 도안을 올립니다.

참고 다른 감광 도구 사용 시 65쪽을 참고하세요.

02. 프레임을 도안 중앙에 맞춰 올립니다. 흰 종이나 원단을 한 겹 깐 후 무거운 책 등의 평평한 물건을 올려 도안과 프레임 사이에 빈틈이 없도록 합니다. 이후 알맞은 시간 동안 노광시켜 주세요.

참고 감광 시간은 49쪽을 참고해 감광기, 햇빛, 라이트박스 등 자신이 사용하는 도구에 맞는 시간을 테스트한 후 적용해 주세요.

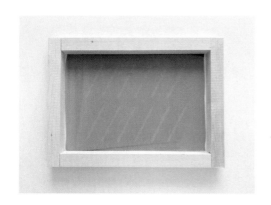

03. 감광이 잘되었는지 확인해보세요. 도안 부분이 살짝 노란색을 띠면 감광이 잘된 것입니다. 샤워기로 프레임을 깨끗이 수세한 후 완전히 말립니다. 도안 부분이 잘 탈막되지 않을 때는 부드러운 스펀지로 문질러 줘도 좋습니다.

참고 너무 세게 문지를 경우 도안 외의 부분이 탈막될 수 있으니 주의해 주세요. 섬세한 도안일수록 수압으로만 씻어주는 것이 좋습니다.

04. 원단에 눈에 잘 띄지 않는 먼지나 실조각이 없도록 테이프 클리너나 박스테이프로 이물질을 제거합니다.

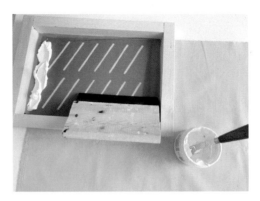

05. 종이에 테스트 인쇄해 핀홀이 없는지 확인한 후 본 인쇄를 합니다. 큰 원단의 왼쪽 상단부터 패턴을 찍을 수 있도록 위치를 잡아줍니다. 원하는 색상의 잉크를 프레임 한 쪽에 덜어낸 후 스퀴지를 대고 적당한 힘을 주어 잉크를 끌어내립니다. 2~3회 반복합니다.

참고 거친 원단일수록 묽은 잉크를 사용하거나 스퀴지로 여러 번 반복해서 찍어 주세요.

>

06. 이미 찍은 패턴과 프레임이 겹치는 부분이 생깁니다. 이때 겹치는 부분을 빠르게 드라이기로 말려주세요.

07. 패턴과 패턴 사이의 간격을 잰 후 다음 패턴을 찍어야 할 위치를 수성 초크펜으로 표시합니다. 가로 방향으로 계속 패턴을 찍어 주세요.

08. 패턴의 위아래 간격도 잰 후 마찬가지로 다음 패턴을 찍어야 할 위치를 수성 초크펜으로 표시합니다.

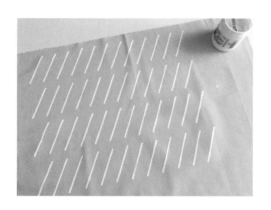

09. 반복적으로 패턴을 찍어 주세요.

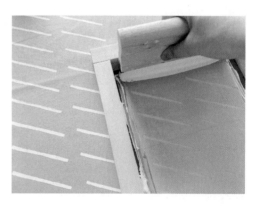

10. 완성된 작품은 주름지지 않도록 잘 펼쳐 그늘에서 말려주세요. 손 세탁하여 초크펜 자국을 지워줍니다.

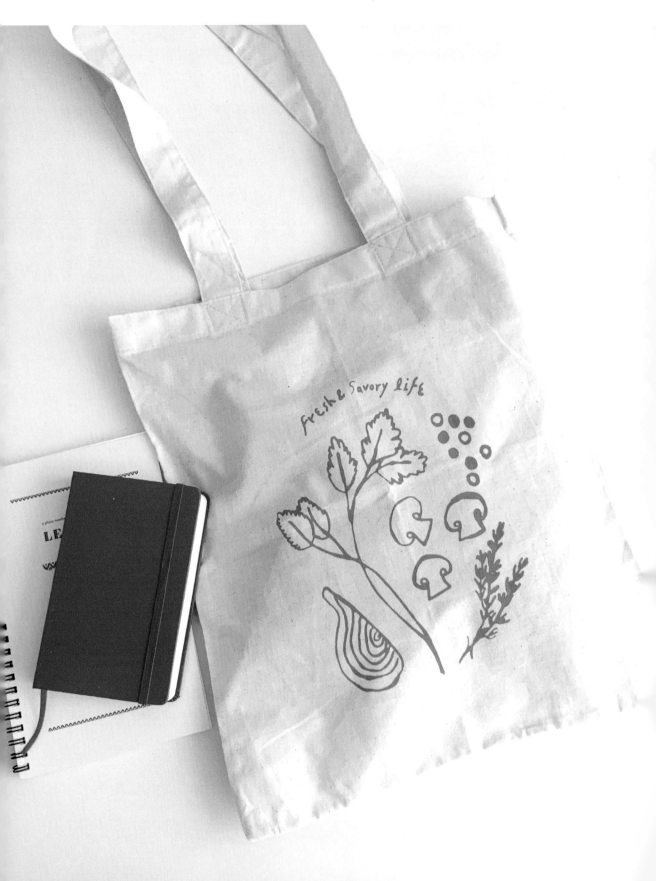

08. 프레시 에코백

완성된 오브젝트에 인쇄를 하는 건 간편하지만 작은 부분까지 주의를 기울여야 합니다. 에코백의 경우 가방 뒷면으로 잉크가 새어나가지 않도록 종이나 틀을 사이에 끼운 후 인쇄해야 해요. 또 어깨 끈이 달린 이음매 부분이 가방 본체 부분보다 두껍기 때문에 프레임에 닿지 않게 주의해 주세요. 프레임과 가방 사이에 틈이 생기면 인쇄가 제대로 되지 않는답니다.

도안 미리보기

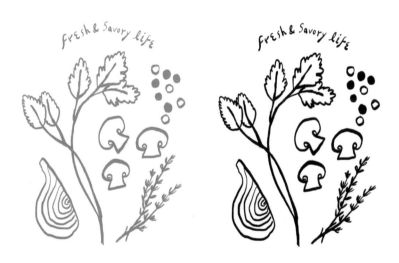

Check Point

◦ 완성된 원단 오브젝트에 찍어보기 (에코백)
◦ 프레임 : 내경 210×300mm / 망사 150목

준비물

◦ 감광 도구 (감광기, 햇빛, 라이트박스 등)
◦ 망사가 매어진 프레임 (감광액 발라 말린 상태)
◦ 실크스크린용 잉크 1가지 (주황색), 잉크 나이프
◦ A4 크기의 트레이싱지 (또는 OHP 필름)
◦ 무지 에코백
◦ 스퀴지
◦ 다리미, 분무기
◦ 두꺼운 종이
◦ 테이프 클리너 (또는 박스테이프)

⬤ 도안 그리기 ^{design creation}

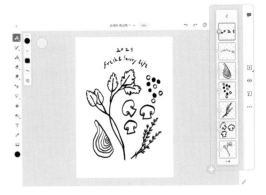

01. 어도비 프레스코에서 검은색으로 채소를 그립니다. 삐뚤빼뚤하게 자연스럽게 그려도 좋아요.

참고 손그림으로 도안을 만들 경우 76쪽 과정 ①~③을 참고하세요.

02. 여러 가지 오브젝트가 섞인 드로잉을 할 때는 전체적인 간격을 체크하며 위치를 옮겨줘야 하는데 이때 레이어를 나눠가며 그리면 편리합니다. 한 번에 수정해야 하는 상황이 생긴다면 그룹으로 묶어주면 돼요. 레이어를 나눠 작업하는 일에 익숙해지는 것이 좋아요. 도안이 완성되면 트레이싱지에 에코백보다 작은 크기로 출력해 주세요.

⬤ 실크스크린 프린트하기 ^{silk-screen printing}

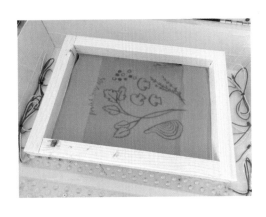

01. 감광기 중앙에 도안을 올린 후 프레임을 도안 중앙에 맞춰 올립니다.

참고 다른 감광 도구 사용 시 65쪽을 참고하세요.

02. 흰 종이나 원단을 한 겹 깐 후 무거운 책 등의 평평한 물건을 올려 도안과 프레임 사이에 빈틈이 없도록 합니다. 이후 알맞은 시간 동안 노광시켜 주세요.

참고 감광 시간은 49쪽을 참고해 감광기, 햇빛, 라이트박스 등 자신이 사용하는 도구에 맞는 시간을 테스트한 후 적용해 주세요.

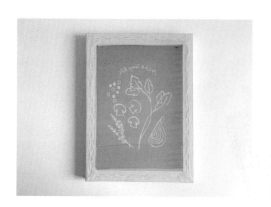
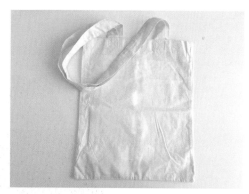

03. 감광이 잘되었는지 확인해보세요. 도안 부분이 살짝 노란색을 띠면 감광이 잘된 것입니다. 샤워기로 프레임을 깨끗이 수세한 후 완전히 말립니다. 도안 부분이 잘 탈막되지 않을 때는 부드러운 스펀지로 문질러 줘도 좋습니다.

참고 너무 세게 문지를 경우 도안 외의 부분이 탈막될 수 있으니 주의해 주세요. 섬세한 도안일수록 수압으로만 씻어주는 것이 좋습니다.

04. 에코백에 눈에 잘 띄지 않는 먼지나 실조각이 없도록 테이프 클리너나 박스테이프로 이물질을 제거하고 다림질 합니다. 에코백 내부와 뒷면에 잉크가 새지 않도록 두꺼운 종이를 덧대어 줍니다.

참고 가방이나 파우치 등 주름이 있으면 인쇄가 겹치게 찍히거나 자국이 생길 수 있습니다. 분무기로 물을 뿌려 살짝 적신 후 다림질하거나 스팀다리미로 다림질한 후 작품을 인쇄합니다. 패브릭이 젖은 상태라면 잘 말린 후 인쇄해 주어야 합니다.

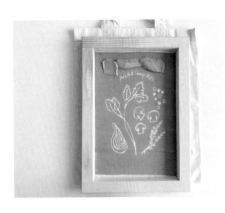

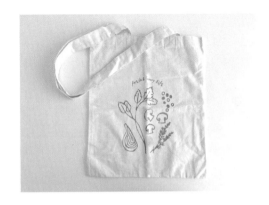

05. 종이에 테스트 인쇄해 핀홀이 없는지 확인한 후 본 인쇄를 합니다. 원단에 프레임의 위치를 잘 맞춰 올리고 원하는 색상의 잉크를 프레임 한 쪽에 덜어주세요. 스퀴지를 대고 적당한 힘을 주어 잉크를 끌어내립니다. 2~3회 반복합니다.

참고 잉크가 너무 뻑뻑하다면 리타더 베이스나 소량의 물을 섞어 농도를 조절해 주세요.

06. 완성된 작품은 주름지지 않도록 잘 펼쳐 그늘에서 말려주세요.

Tip •••　　　**응용작 살펴보기**

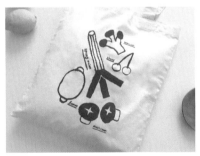

완성된 원단 오브젝트(에코백, 파우치, 무지 티셔츠, 무지 원단 등)에 인쇄할 때는 면이 넓게 채워진 도안보다는 라인 드로잉으로 표현한 도안이 좀 더 찍기 편해요. 번지거나 뒷면으로 새어나갈 위험이 적기 때문이죠. 일부를 면으로 채우고 싶다면 단색으로 찍는 것을 추천해요. 또한 밝은색 원단을 사용할 경우 뒷면으로 잉크가 새지 않도록 더욱 주의해야 하며, 어두운색 원단에 인쇄할 때는 밝은색 원단에 인쇄할 때보다 잉크를 좀 더 두텁게 올려주는 것이 좋습니다.

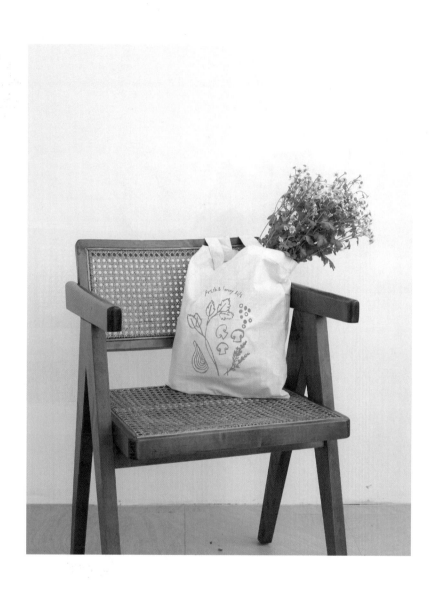

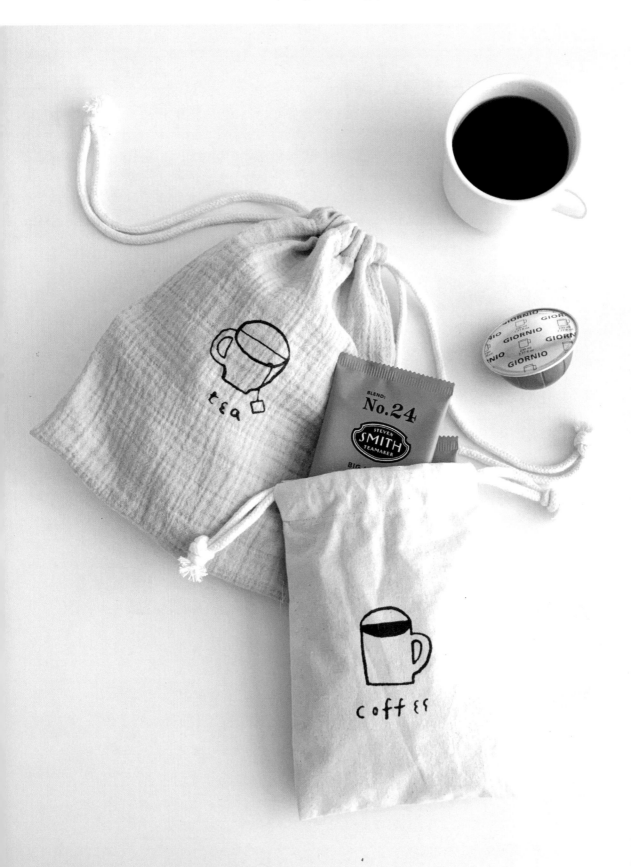

09. 드립백과 티백 파우치

얇은 선으로 그린 도안은 면으로 구성된 도안보다 깔끔하게 찍어내기 어려운 편이에요. 어느 정도 세밀한 망사를 사용해야 선을 잘 표현할 수 있습니다. 작은 파우치에 커피잔과 찻잔 일러스트를 새겨 드립백이나 티백 등을 보관할 수 있는 제품을 만들어 볼 거예요. 양말, 칫솔, 치약 등 일상적인 물건을 도안으로 그려 실생활에서 활용할 수 있는 파우치를 만들어보세요.

도안 미리보기

Check Point

- 완성된 원단 오브젝트에 찍어보기 (파우치)
- 타이포 등의 섬세한 라인 드로잉 찍어보기
- 프레임 : 내경 210×300mm / 망사 130~150목

준비물

- 감광 도구 (감광기, 햇빛, 라이트박스 등)
- 망사가 매어진 프레임 (감광액 발라 말린 상태)
- 실크스크린용 잉크 2가지 (검은색, 주황색), 잉크 나이프
- A4 크기의 트레이싱지 (또는 OHP 필름)
- 무지 파우치
- 스퀴지
- 다리미, 분무기
- 두꺼운 종이
- 테이프 클리너 (또는 박스테이프)

○ 도안 그리기 design creation

01. 간단한 라인 드로잉으로 커피잔, 찻잔 등을 그린 후 그림 아래에 문구를 써주세요. 새 레이어를 추가해 포인트 컬러로 일부 면을 채워줘도 좋아요. 파우치보다 작은 크기로 도안을 트레이싱지에 출력해 주세요.

참고 손그림으로 도안을 만들 경우 76쪽 과정 ①~③을 참고하세요.

○ 실크스크린 프린트하기 silk-screen printing

01. 감광기 중앙에 도안을 올립니다.

참고 다른 감광 도구 사용 시 65쪽을 참고하세요.

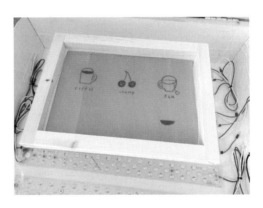

02. 프레임을 도안 중앙에 맞춰 올립니다.

03. 흰 종이나 원단을 한 겹 깐 후 무거운 책 등의 평평한 물건을 올려 도안과 프레임 사이에 빈틈이 없도록 합니다. 이후 알맞은 시간 동안 노광시켜 주세요.

참고 감광 시간은 49쪽을 참고해 감광기, 햇빛, 라이트박스 등 자신이 사용하는 도구에 맞는 시간을 테스트한 후 적용해 주세요.

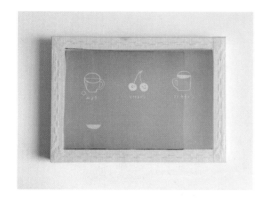

04. 감광이 잘되었는지 확인해보세요. 도안 부분이 살짝 노란색을 띠면 감광이 잘된 것입니다. 샤워기로 프레임을 깨끗이 수세한 후 완전히 말립니다. 도안 부분이 잘 탈막되지 않을 때는 부드러운 스펀지로 문질러 줘도 좋습니다.

참고 너무 세게 문지를 경우 도안 외의 부분이 탈막될 수 있으니 주의해 주세요. 섬세한 도안일수록 수압으로만 씻어주는 것이 좋습니다.

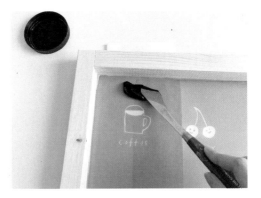

05. 파우치에 눈에 잘 띄지 않는 먼지나 실조각이 없도록 테이프 클리너나 박스테이프로 이물질을 제거하고 다림질합니다. 인쇄 전 파우치 끈을 빼고 파우치 내부에 잉크가 새지 않도록 두꺼운 종이를 덧대어 줍니다.

참고 가방이나 파우치 등 주름이 있으면 인쇄가 겹치게 찍히거나 자국이 생길 수 있습니다. 분무기로 물을 뿌려 살짝 적신 후 다림질하거나 스팀다리미로 다림질한 후 작품을 인쇄합니다. 패브릭이 젖은 상태라면 잘 말린 후 인쇄해 주어야 합니다.

06. 종이에 테스트 인쇄해 핀홀이 없는지 확인한 후 본 인쇄를 합니다. 원단에 프레임의 위치를 잘 맞춰 올리고 원하는 색의 잉크를 프레임 한 쪽에 덜어 주세요. 스퀴지를 대고 적당한 힘을 주어 잉크를 끌어내립니다. 2~3회 반복합니다.

참고 포인트 컬러를 사용해 2도 이상일 경우 위의 과정을 반복해 줍니다.

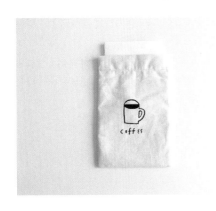

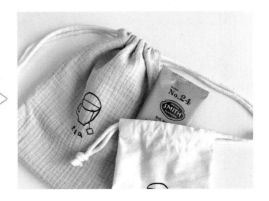

07. 완성된 작품은 그늘에서 말린 후 파우치 끈을 끼워주세요.

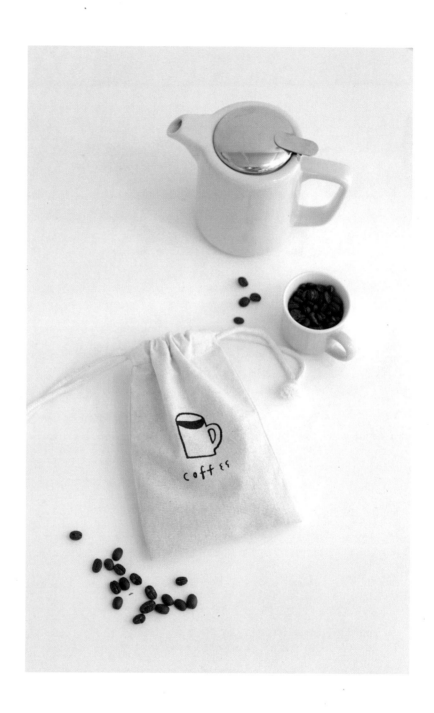

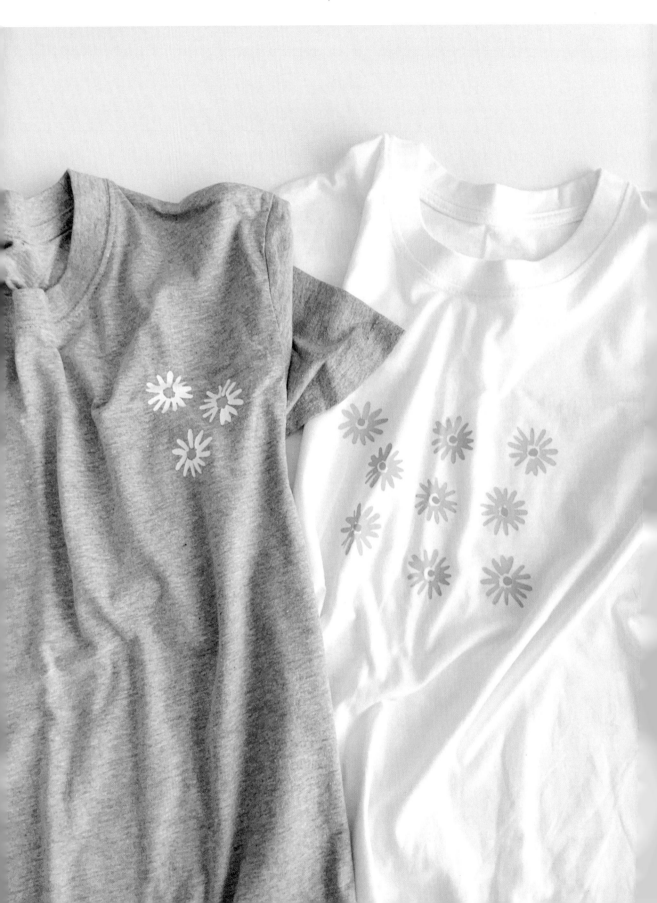

10. 데이지 티셔츠

단체복을 만들 때 실크스크린 기법을 활용해 보세요. 로고나 상징물을 도안으로 그리고 감광시켜 프레임을 만들어두면 여러 개의 티셔츠를 뚝딱뚝딱 만들 수 있어요. 면 티셔츠는 부드러워 주름이 잘 생기기 때문에 인쇄할 때 주름이 없도록 펼쳐주는 것이 중요해요.

도안 미리보기

Check Point

- 2가지 색상 찍기
- 완성된 원단 오브젝트에 찍어보기 (무지 티셔츠)
- 프레임 : 내경 210×300mm / 망사 150목

준비물

- 감광 도구 (감광기, 햇빛, 라이트박스 등)
- 망사가 매어진 프레임 (감광액 발라 말린 상태)
- 실크스크린용 잉크 2가지 (분홍색, 노란색), 잉크 나이프
- A4 크기의 트레이싱지 (또는 OHP 필름)
- 무지 티셔츠
- 스퀴지
- 테이프 클리너 (또는 박스테이프)

도안 그리기 design creation

01. 어도비 프레스코에서 A5 크기의 캔버스를 만듭니다. 자연스러운 느낌으로 꽃을 그립니다. 꽃잎과 가운데 수술 부분은 레이어를 나눠 그립니다. 원하는 개수만큼 그려주세요.

참고 손그림으로 도안을 만들 경우 76쪽 과정 ①~③을 참고하세요.

02. 여러 개의 꽃을 그룹화시켜 한 번에 클리핑 마스크를 적용해 볼 거예요. 클리핑 마스크는 레이어에만 되는 것이 아니라 그룹에도 적용됩니다. 위의 이미지처럼 꽃 드로잉 그룹 위에 새로운 클리핑 마스크를 만든 후, 검은색으로 채워주면 그룹 전체에 클리핑 마스크가 적용됩니다.

03. 수술 부분 레이어에도 클리핑 마스크를 적용해 이미지 파일로 저장합니다. 도안을 트레이싱지에 출력해 주세요.

참고 처음부터 검은색으로 그렸을 경우 여러 가지 색상 조합을 화면으로 먼저 테스트해보고 싶다면, 클리핑 마스크에 페인트 툴로 색을 입혀 활용해보세요.

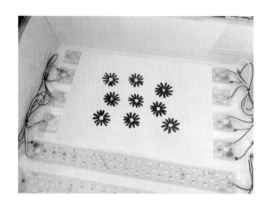

01. 감광기 중앙에 도안을 올립니다.

참고 다른 감광 도구 사용 시 65쪽을 참고하세요.

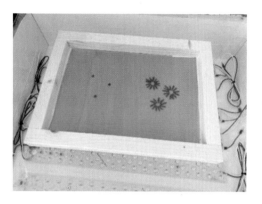

02. 프레임을 도안 중앙에 맞춰 올립니다. 도안이 작다면 프레임 하나에 꽃잎과 가운데 수술 부분을 함께 노광시켜도 좋습니다.

03. 흰 종이나 원단을 한 겹 깐 후 무거운 책 등의 평평한 물건을 올려 도안과 프레임 사이에 빈틈이 없도록 합니다. 이후 알맞은 시간 동안 노광시켜 주세요.

참고 감광 시간은 49쪽을 참고해 감광기, 햇빛, 라이트박스 등 자신이 사용하는 도구에 맞는 시간을 테스트한 후 적용해 주세요.

04. 티셔츠에 도안을 찍을 위치를 체크한 후 뒷면에 잉크가 새지 않도록 티셔츠 안쪽에 두꺼운 종이를 덧대어 줍니다.

05. 티셔츠에 눈에 잘 띄지 않는 먼지나 실조각이 없도록 테이프 클리너나 박스테이프로 이물질을 제거합니다.

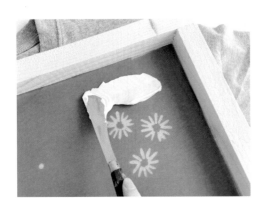

06. 샤워기로 프레임을 깨끗이 수세한 후 완전히 말립니다. 도안 부분이 잘 탈막되지 않을 때는 부드러운 스펀지로 문질러 줘도 좋습니다. 원하는 색상의 잉크를 프레임 한 쪽에 덜어주세요.

참고 너무 세게 문지를 경우 도안 외의 부분이 탈막될 수 있으니 주의해 주세요. 섬세한 도안일수록 수압으로만 씻어주는 것이 좋습니다.

참고 잉크가 너무 뻑뻑하다면 리타더 베이스나 소량의 물을 섞어 농도를 조절해 주세요.

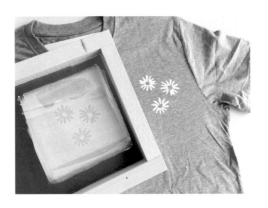

07. 스퀴지를 대고 적당한 힘을 주어 잉크를 끌어내립니다. 2~3회 반복한 후 그늘에서 말려주세요.

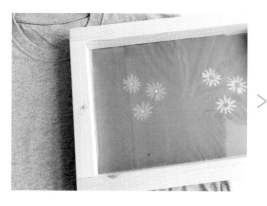 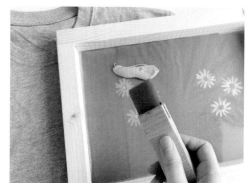

08. 꽃의 수술 부분의 위치를 맞춰 프레임을 올린 후 노란색 잉크를 덜어줍니다. 작은 스퀴지를 대고 적당한 힘을 주어 잉크를 끌어내립니다. 2~3회 반복합니다.

참고 작거나 가느다란 선 형태의 도안은 유제 스크래퍼로 사용하는 작은 스퀴지를 활용하세요.

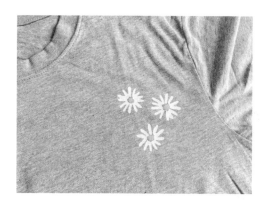

09. 완성된 작품은 주름지지 않도록 잘 펼쳐 그늘에서 말려주세요.

실크스크린 프린팅한 원단 세탁하기

실크스크린 패브릭 전용 잉크로 원단에 인쇄한 경우 완성품을 세탁할 수 있습니다. 세탁 전 인쇄된 부분을 완전히 건조한 후 뒤집어서 낮은 온도로 다려주세요. 오염으로 세탁이 필요할 경우 중성세제로 오염된 부분만 미지근한 물에서 조물조물 손세탁합니다. 물기를 약하게 짠 후 옷걸이를 사용하거나 그늘에서 말려주세요. 드라이클리닝과 건조기 사용은 불가합니다. 다림질이 필요한 경우 뒤집거나 다른 원단을 덧대어 낮은 온도로 다려주세요. 너무 잦은 세탁을 하거나 프린트된 부분에 마찰이 잦을 경우 부분적으로 지워질 수 있으니 주의해 주세요

티셔츠에 인쇄할 때 스퀴지 사용 노하우

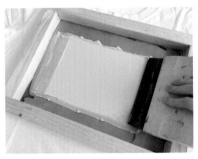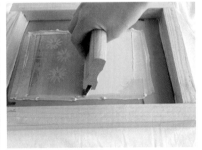

티셔츠에 인쇄할 경우 처음에는 스퀴지를 눕혀서 잉크를 얇게 펼쳐주세요. 이후 스퀴지를 세우고 다시 힘주어 긁어내리면 도안이 좀 더 선명하고 고르게 인쇄돼요. 스퀴지 각도를 조절해 눕혀서 1회, 세워서 2~3회 정도 인쇄해 줍니다.

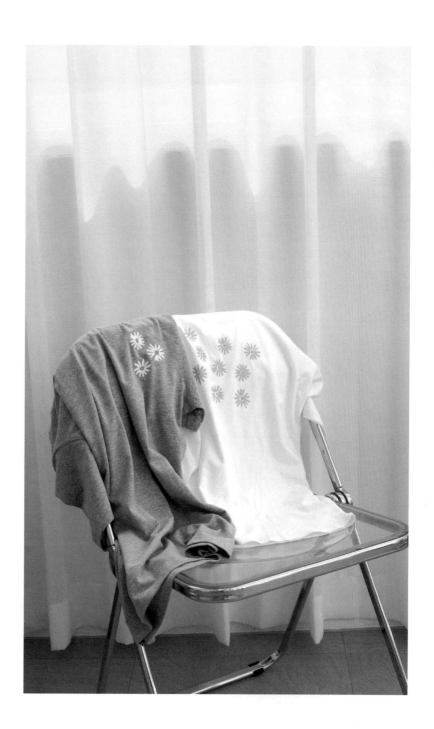

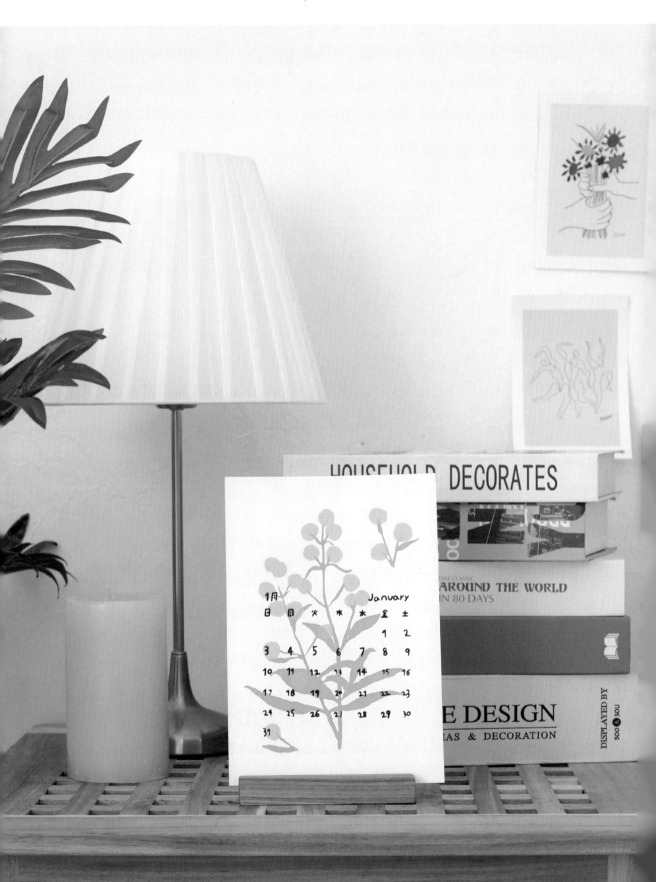

11. 심플 캘린더

얇고 작은 글씨는 감광하기 까다로운 도안 중 하나입니다. 같은 감광기에 노광시켜도 도안을 놓는 위치에 따라 감광 시간이 달라질 수도 있기에 여러 번 테스트해보는 것을 추천합니다. 한 번에 두 달씩 총 6장을 각각 노광시키며 알맞은 감광 시간을 익혀보세요.

도안 미리보기

1月					January	
日	月	火	水	木	金	土
					1	2
3	4	5	6	7	8	9
10	11	12	13	14	15	16
17	18	19	20	21	22	23
24	25	26	27	28	29	30
31						

2月					February	
日	月	火	水	木	金	土
	1	2	3	4	5	6
7	8	9	10	11	12	13
14	15	16	17	18	19	20
21	22	23	24	25	26	27
28						

Check Point

- 고난이도! 섬세한 타이포 찍어보기
- 캘린더용 종이 크기 : A5
 (148×210mm)
- 프레임 : 내경 210×300mm /
 망사 150목

준비물

- 감광 도구 (감광기, 햇빛, 라이트박스 등)
- 망사가 매어진 프레임 (감광액 발라 말린 상태)
- 실크스크린용 잉크 1가지 (검은색), 잉크 나이프
- A4 크기의 트레이싱지 (또는 OHP 필름)
- 캘린더용 종이 12장 (또는 큰 것 1장)
- 스퀴지
- 테이프 클리너 (또는 박스테이프)

● 도안 그리기 design creation

01. 손글씨를 써서 스캔하거나 디지털 드로잉 앱을 활용해 숫자를 써줍니다. 손글씨 느낌이 아닌 컴퓨터 상의 폰트로 작업해도 좋아요. 이때 너무 얇은 폰트는 피하고 볼드(Bold) 효과를 더해줍니다.

참고 너무 작은 텍스트 도안은 감광이 어려울 수 있으니 크기를 적당히 조절해 주세요.

02. A4 크기의 트레이싱지 위아래로 두 달치 달력이 한 번에 들어갈 수 있도록 포토샵을 활용해 편집해 주세요. 이미지처럼 두 달씩 묶어 그룹으로 지정합니다.

03. 묶인 그룹 별로 도안을 트레이싱지에 출력해
주세요. 총 6장입니다.

◉ 실크스크린 프린트하기 silk-screen printing

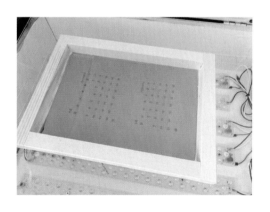

01. 감광기 중앙에 도안을 올린 후 프레임을 도안
중앙에 맞춰 올립니다. 6장의 도안을 6개의 프레임
에 각각 노광시킵니다.

참고 다른 감광 도구 사용 시 65쪽을 참고하세요.

참고 큰 감광기를 사용할 경우 큰 사이즈의 프레임에
한 번에 노광시켜도 되지만 처음 시도할 때는 차근차근
하나씩 시도해보세요.

02. 흰 종이나 원단을 한 겹 깐 후 무거운 책 등의 평평한 물건을 올려 도안과 프레임 사이에 빈틈이 없도록 합니다. 이후 알맞은 시간 동안 노광시켜 주세요.

참고 감광 시간은 49쪽을 참고해 감광기, 햇빛, 라이트박스 등 자신이 사용하는 도구에 맞는 시간을 테스트한 후 적용해 주세요.

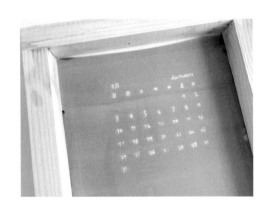

03. 감광이 잘되었는지 확인해보세요. 도안 부분이 살짝 노란색을 띠면 감광이 잘된 것입니다. 샤워기로 프레임을 깨끗이 수세한 후 완전히 말립니다. 도안 부분이 잘 탈막되지 않을 때는 부드러운 스펀지로 문질러 줘도 좋습니다.

참고 너무 세게 문지를 경우 도안 외의 부분이 탈막될 수 있으니 주의해 주세요. 섬세한 도안일수록 수압으로만 씻어주는 것이 좋습니다.

04. 종이에 테스트 인쇄해 핀홀이 없는지 확인한 후 본 인쇄를 합니다. 종이에 프레임의 위치를 잘 맞춰 올리고 원하는 색상의 잉크를 프레임 한 쪽에 덜어주세요. 스퀴지를 대고 적당한 힘을 주어 잉크를 끌어내립니다. 2~3회 반복합니다.

참고 잉크가 너무 뻑뻑하다면 리타더 베이스나 소량의 물을 섞어 농도를 조절해 주세요.

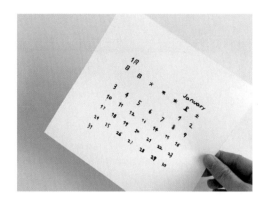

05. 중간중간 말려가며 1월에서 12월까지 반복합
니다. 완성된 작품은 그늘에서 말려주세요.

Tip ●●● **응용작 살펴보기**

배경에 그림을 더하고 싶다면 앞에서 배웠던 원리들을 활용해 원하는 도안을 배경에
먼저 프린트한 후 위의 과정대로 타이포를 입혀주세요. 큰 원단이나 종이 하나에 열
두 달치를 모두 프린트해도 좋습니다. 큰 캘린더 하나를 만들 경우 130쪽을 참고해
간격을 일정하게 표시한 후 잉크를 찍어 주세요.

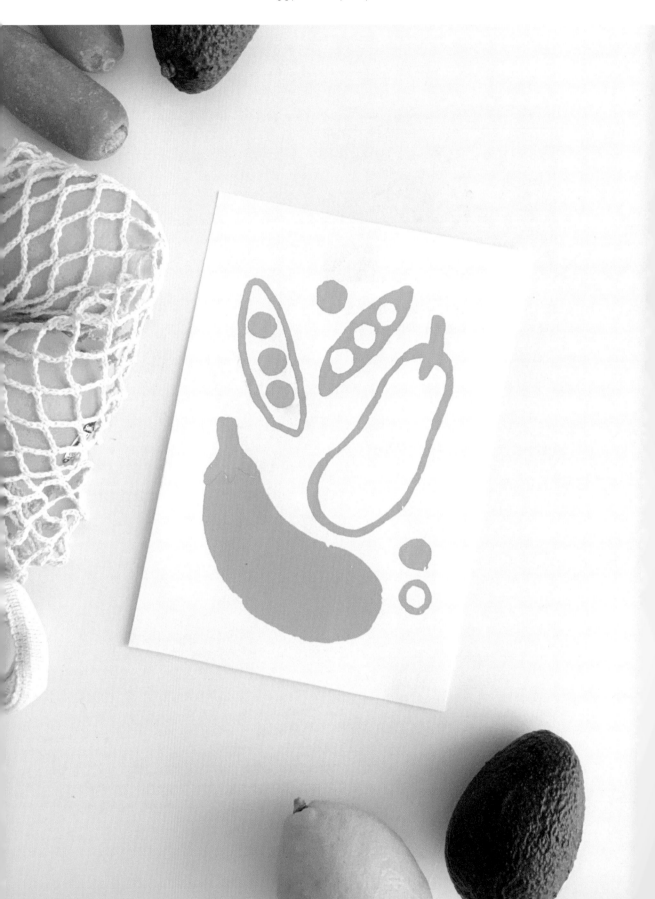

12. 가지와 완두콩 포스터

감광기나 햇빛, 라이트박스 등의 도구를 이용하지 않고 드로잉 플루이드, 스크린 필러라는 특수 용액을 활용해 프레임을 만들어 볼 거예요. 프레임에 도안을 직접 그려야 하므로 도안은 단순하게 표현하는 것이 좋아요.

도안 미리보기

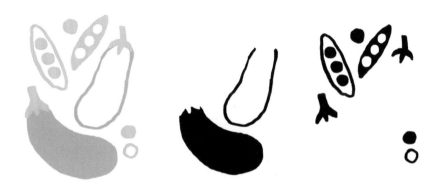

Check Point

- 드로잉 플루이드, 스크린 필러로 감광기 없이 프레임 만들기
- 포스터용 종이 크기 : A5 (148×210mm)
- 프레임 : 내경 210×300mm / 망사 150목

준비물

- 드로잉 플루이드, 스크린 필러
- 망사가 매어진 프레임 (감광액 바르지 않은 것)
- 바스켓
- 실크스크린용 잉크 2가지 (보라색, 초록색), 잉크 나이프
- A4 용지
- 포스터용 종이
- 스퀴지
- 테이프 클리너 (또는 박스테이프)

⬤ 도안 그리기 design creation

 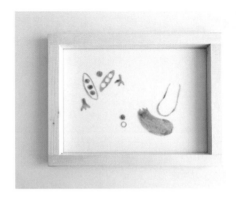

01. A4 용지에 길쭉한 가지와 자그마한 완두콩을 검은색 마카로 그려주세요. 같은 색 잉크를 찍어 줄 부분을 한 쪽으로 모아 그려줍니다. 왼쪽 도안들은 초록색, 오른쪽 도안들은 보라색 잉크로 찍어 줄 예 정이에요.

02. 망사가 매어진 프레임을 도안에 올리고 붓에 드로잉 플루이드를 묻혀 도안을 옮겨 그립니다. 이때 도안 상에 보이는 방향 그대로 인쇄하기 위해서는 프 레임의 겉 부분이 도안과 닿게 두어야 합니다. 스케 치와 프레임이 완전히 밀착되지 않도록 사방 모서리 에 동전 등을 끼워 틈을 약간 만들어 주세요.

참고 드로잉 플루이드가 굳어 있는 상태라면 중탕으 로 살짝 녹인 후 사용합니다. 아주 약간의 점성만 있을 정도로 묽게 녹입니다.

⬤ 실크스크린 프린트하기 silk-screen printing

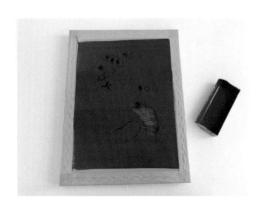

01. 드로잉 플루이드를 완전히 말린 후 감광액 바 르는 것과 동일한 방법으로(46쪽 참고) 스크린 필러 를 프레임 전체에 골고루 발라줍니다. 이후 그늘에서 완전히 말려주세요.

참고 스크린 필러는 사용 전에 골고루 잘 섞어줍니다. 거품이 생기기 쉬우니 흔들어서 섞지 말고 저어주세요.

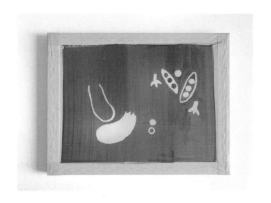

02. 샤워기로 프레임을 깨끗이 수세한 후 완전히 말립니다. 도안 부분이 잘 탈막되지 않을 때는 부드러운 스펀지로 문질러 줘도 좋습니다.

참고 너무 세게 문지를 경우 도안 외의 부분이 탈막될 수 있으니 주의해 주세요. 섬세한 도안일수록 수압으로만 씻어주는 것이 좋습니다.

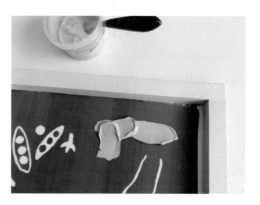

03. 종이에 테스트 인쇄해 핀홀이 없는지 확인한 후 본 인쇄를 합니다. 포스터용 종이에 프레임을 올리고 잉크를 한 쪽에 덜어준 후 스퀴지를 대고 적당한 힘을 주어 잉크를 끌어내립니다. 2~3회 반복한 후 그늘에서 말려주세요.

참고 잉크가 너무 뻑뻑하다면 리타더 베이스나 소량의 물을 섞어 농도를 조절해 주세요.

04. 남은 색상도 위치를 잘 조정하여 인쇄합니다. 완성된 작품은 그늘에서 말려주세요.

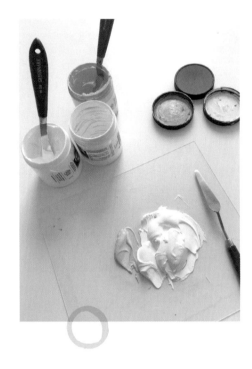

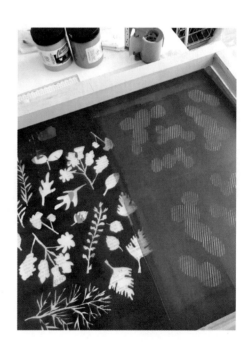

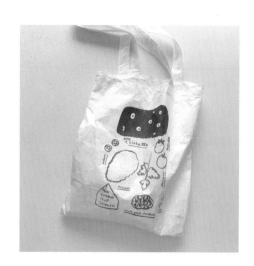

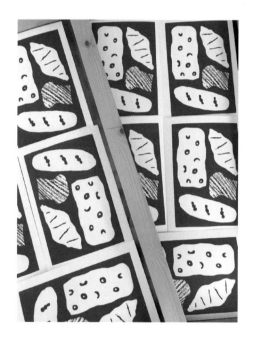

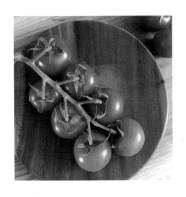

Sand
wich
paper

Sand
wich
paper

Sand
wich
paper